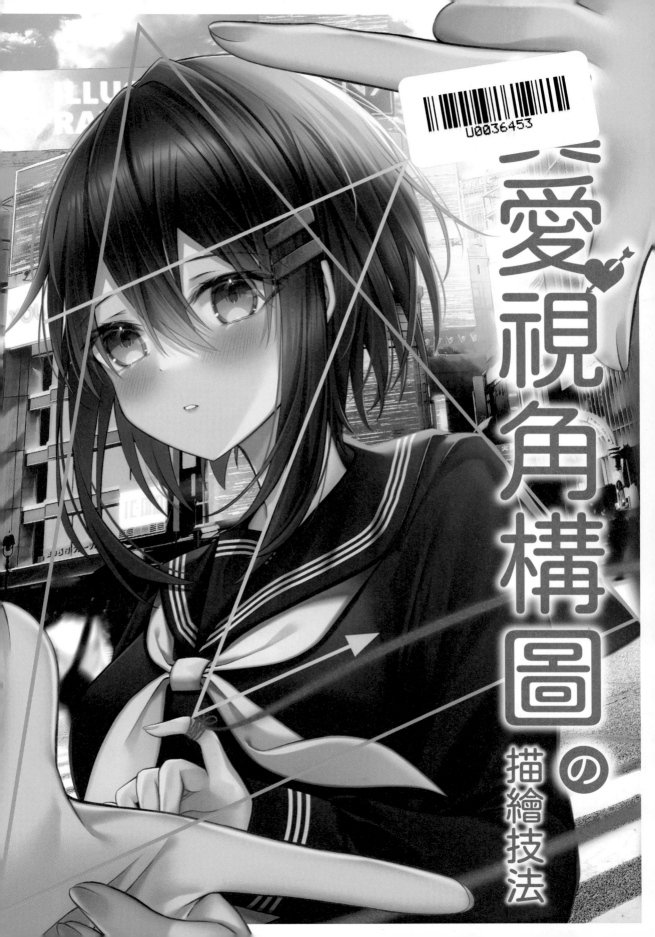

愛視角構圖の描繪技法

何謂真愛視角構圖？

◆ 真愛視角距離

當兩人越相愛，臉就會越貼近，而形成所謂的真愛視角距離。這個詞彙原本用於偶像的文化圈中。現在卻也經常用來表達對動漫角色的喜愛。

本書將聚焦於角色的「配置」，藉由角色可愛的外表和生動的姿態散發魅力，讓觀看者陷入戀愛的感覺。同時也會解說有哪些描繪角色的插畫技巧，才能讓觀看插畫的人為之心動。

◆ 完全散發角色魅力的 距離感

當繪圖時的念頭是「好想描繪充滿魅力的插畫！」時，最先想讓人看到的是角色，接著是角色的「臉」。本書主要解說的內容就包括在和角色極為貼近的狀態下，觀看者感受到來自角色或其臉部傳遞的目光，以及觀看者和角色在近距離時相互凝視的放大畫面。

市面上有各種放大角色的插畫，但是奇妙的是，即便大家已經看過大量這類型的作品，卻一點也不感到厭膩。這是因為畫家會利用一些技巧，「設計讓人聯想到故事的場景」，或是「呈現各種不同的構圖」。請大家翻閱本書，透過角色插畫（主要為直向插畫）一起學習各種構圖和技巧。

♡POV 類型的場景

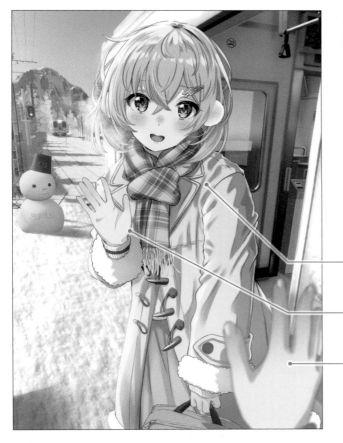

◆ 觀看者的視角

本書主要介紹的插畫屬於「POV（觀點）類型」（第一人稱的觀點），就是以看畫的「觀看者」（=你的視線）為對象，設計出角色的動作。

從左圖可見，女孩正向眼前的人揮手，而「觀看者」就是揮手回應的某人，以某人的視角捕捉角色所在的畫面。

角色發現鏡頭，或是說鏡頭位在「你」的視線位置。

角色向對方做的動作。

構圖中還描繪了代表觀看者回應的動作。

◆ 強調「你」在眼前的構圖

POV 是「Point of View」的縮寫，意思為眼睛所見的「觀點」。在電影界有一種名為「POV 電影」的類型，屬於紀錄片常用的拍攝手法，並且是以劇中人物的視線運鏡拍攝。

本書將觀看插畫的「觀看者」，以及接收到角色訊息的「你」（POV 視角），設定在同一個視角。換句話說你自己本身就是鏡頭視角。透過這種方式，會讓人真切感覺到角色實際存在於眼前，並且直接感受到角色傳達的情感而心動不已。

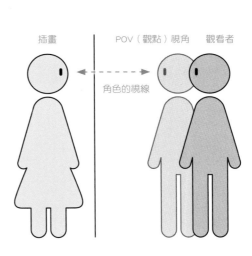

插畫　　　　POV（觀點）視角　觀看者

角色的視線

本書的閱讀方法和構圖

◆ 所謂的構圖

本書會詳細介紹「構圖分析」，這是在解說真愛視角距離插畫時不可或缺的一環。構圖是指，在繪畫中「依照特定的法則來安排題材的分布位置」。另外，也表示「為了顯示這項法則而構成的記號或圖形」。簡而言之，這是一種在畫面安排物件所在的引導或構想，促使插畫呈現良好的視覺效果。

◆ 構圖的意義

繪畫似乎就是描繪一些題材來填滿畫面。但是若僅止於此，結果通常會是「角色不如專業畫家筆下般靈動活潑」、「成品不如預期」。即便是角色正面站立的簡單畫面，也很缺乏靈動的生命力。也就是說，繪畫僵硬死板，若說得不好聽一些，就是容易變成「無趣的插畫」。
因此請大家先嘗試運用代表性的構圖法，三分法構圖（本書的封面也運用了這個構圖法＝右圖）。這種構圖的手法就是將畫面往縱向和橫向分成三等分，而主題就安排在這些縱橫線條的交會點上。觀看下圖就可清楚明白，最右邊的構圖範例明確顯示出畫面的主題（臉、三角形題材），讓角色產生動態感。若能這樣運用構圖，就可以將「觀看者」的視線引導至想呈現的部位，可以賦予畫面意義與想法。

視線水平

雖然描繪了角色和題材，但是配置分散，很難傳遞出希望大家聚焦的地方。

利用三分法構圖驗證可知，畫面過於安定，題材位置分布過於零散。

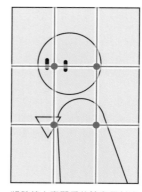

將希望大家觀看的臉和題材安排在交會點。將視線引導至角色的臉和題材，使主題更加明確。

⭕ 構圖分析

本書會說明插畫範例使用哪一種構圖，而這種構圖會帶來哪一種效果。基本上一張插畫並非只用一種構圖以及手法描繪，通常都是由多種構圖疊加組成。

本書將一一分析這些構圖，並且說明每種構圖的個別效果，以及構圖之間的互補作用。

◆ 構圖分析

💗 主要 三角形構圖

繪圖的基本構成是標準的三角形構圖。將積雨雲放置在背景，並且從天空往沙灘營造出漸層效果。

長髮飛揚，在畫面形成一個三角形。這樣一來臉部就位在中央，接著將角色的上半身描繪成下一個視覺焦點。

△ 資訊的處理和顏色

這個部分會分析由顏色形成的畫面結構以及場景的表現手法，並且教授如何在畫面分散資訊量。

這個部分無法透過構圖來說明。請大家了解繪圖的焦點並且運用在自己的插畫結構。

◀ 使用強調色

整體色調包括背景、衣服和頭髮的顏色等，主要都是由藍色的冷色調構成。

其中在胸前使用了接近互補色的紅色系色調。這樣一來就可以讓視線集中在中央，並且接續臉部將視線引導至胸前。

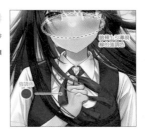

強調色（暖色系）	主色調（冷色系）	

⬜ 視線對象，關於「視線」的解說

角色的視線會在插畫中散發強烈的情緒。俗話說「畫龍點睛」，眼睛代表這個角色望向何處？傳遞哪一種情緒？（開心？還是悲傷？）

而且光是眼睛的表現就會大大影響整幅插畫傳遞的訊息和主題。我們將在書中一一分析每張插畫角色的視線含意，並且詳細說明蘊藏其中的故事。

◆ 角色的視線對象

除了針對觀看者的視線引導之外，也請觀察角色的視線。瞳孔微往上，由此可知這個女孩凝視的「你」，比她的身高稍高一些。要留意描繪出眼神從低處上移凝視的樣子。

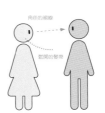

❤ CONTENTS

第 **1** 章
構圖的
基本知識

基本構圖的介紹

中心構圖

一如「中心構圖」的名稱,這是將想要呈現的物件大大地配置在畫面中央的構圖。構圖非常淺顯易懂又簡潔,通常想帶給觀賞者強烈視覺衝擊時會運用這種手法。不論是將角色全身收入畫面,還是針對身體的某個部位(手或是腳等部位),都可以直接放在畫面的正中央。

總之請試著大膽放入想引人目光的部分,屬於簡單明瞭的構圖。要注意的是不要在中央配置細小的物件而顯得複雜繁瑣,也不要讓周圍重要度較低的物件大大遮蓋到中央區塊。

二分法構圖

二分法構圖是指將畫面上下或左右分成二等分的構圖,對於想讓繪圖散發沉靜穩定調性,或想讓畫面呈現遼闊寬廣的時候,能發揮絕佳的效果。例如想讓人留意到背景描繪時尤其有效,而且還可將劃分二等分的線條當成地(水)平線,上方設定為天空,下方設定為地面(海面)來使用。

此外,構圖具有對稱性的特質,可以用於描繪左右對稱的物件。

再者會用於平行的引導視線,讓目光從畫面的一端移至另一端。配置的方法就是沿著劃分線條將角色橫向排列放置。

三角形構圖

三角形構圖是指「刻意將描繪元素擺放在三角形的三個角和三個邊,讓畫面形成三角形的構圖」。利用三角形的構成,讓畫面變得沉穩且營造出景深。另外,也很容易形成有平衡感的構圖,所以若是初學者,請試試建構出形成三角形的畫面配置。

三角形構圖的三角形並非只限定於正三角形,也可加以變形。請大家想想要如何在畫面中放入三角形才會使插畫更加有趣並加以活用。

⟋ 倒三角形構圖

倒三角形構圖是指將三角形構圖完全翻轉的構圖。三角形的頂點轉移至下方。與三角形構圖的沉穩安定相反，會讓觀賞者感到既不安定又不平衡。不過這相當適合用於「不安定＝動態」的表現。想在插畫中描繪瞬間的動態捕捉，或是帶有俯瞰透視的插畫時，非常適合使用這種構圖。若想描繪有點獨樹一格又酷帥的插畫，不妨試試運用這種構圖。

⟋ 三分法構圖

三分法構圖是指將畫面往縱向和橫向分成三等分，並且將想呈現的物件描繪在每個交會點（點的位置）的構圖。許多繪畫都會運用這種手法，對於插畫初學者來說，是很容易描繪的構圖。
通常運用於插畫中是為了讓繪圖更加漂亮，或是想畫面展現沉穩的構圖配置。若描繪的內容是某個角色，將角色的臉部或手腳等重要部位描繪在交會點，就會形成相當協調的畫面。

⟋ 二分法構圖（斜線）

二分法構圖（斜線）是指用對角線劃分畫面的構圖。利用斜向劃分的線條，為畫面營造動態感，同時又保有沉穩安定的氛圍。運用的手法是將分割線和水平線重疊描繪背景，或是以分割線為基準將畫面分成上下區塊。例如將敵我雙方的角色分別描繪在上下區塊，就可以詮釋出對立的效果。
以上下區塊分割畫面描繪時，請留意平均分配資訊量。若只在一邊描繪過多的細節，就會使畫面失衡。

相框構圖

相框構圖是指在畫面中畫一個框，彷彿以相框包圍插畫的構圖。在畫面中畫一個框，能將視線引導至框中，有效讓人加深對於主題的印象。
為了描繪出相框狀的區塊，可以直接利用框狀物件，例如窗戶、手機畫面等。如果還搭配了三分法構圖或放射線構圖，就更能順利引導視線。

對稱構圖

對稱一詞有「對等」的意思，換句話說就是上下或左右呈現對稱的構圖。在這種構圖下描繪的內容，會讓觀賞者有種鏡像投射的感覺。對稱構圖具有使畫面穩定又漂亮的效果。
使用這種構圖法可以表現調性穩定的建築，還可以詮釋雙胞胎角色並排的一致性。另外，也很適合用於呈現倒映在水面的角色或風景。

放射線構圖

這是有多條線從收斂點（右圖中央的點）呈放射狀發散的構圖。繪畫中也經常使用這種構圖，不但可以表現景深及遼闊感，還可以在畫面中添加躍動感或極具張力的動態表現。
另外，很容易使人將注意力朝向放射線的另一端，因此可將想呈現的物件描繪在中心引導視線。基本上運用的方法就是沿著放射線描繪各項元素，或是將放射線當成建築物的透視線描繪。提醒一點，收斂點不一定要設在畫面中央，可自由設定。

🖉 隧道構圖

這個構圖和相框構圖類似，是將畫面周圍圈成如隧道般的構圖。圈住的部分是想要強調的部分。請在當中描繪想傳遞的資訊或想呈現的內容。
另外，圈住部分和以外的部分要明顯表現出明暗差異。利用對比變化就可以營造出更有氛圍的畫面。另外還可以加入放射線構圖等元素。這樣的搭配組合不但可以更容易讓視線聚焦在收斂點上的物件，還可以完成令人印象深刻的插畫。

🖉 三明治構圖

三明治構圖一如其名，是指從上下或左右往中間夾的構圖，以表現想呈現的內容或想傳遞的訊息，加強中間夾住的部分。類似的構圖有隧道構圖，基本上都運用了相同的原理。
利用明暗或對比的加強，就可完成令人印象深刻的插畫。使用的要領是構思出「由甚麼物件夾住甚麼物件」。傳統的運用手法是以建築等物件夾住角色。

🖉 S形構圖

這是讓畫面形成由曲線組成S形的構圖。在這條線上決定或描繪出角色的姿勢。S形本身就充滿動態感，因此有意識沿著曲線描繪的角色或插畫，就會呈現美麗的躍動感。想呈現動態畫面或曲線美感時，不妨使用這種構圖。
若描繪背景時，放入蜿蜒的河川或道路等，就可以讓畫面更加生動。另外，除了S形，還有C或A形等運用其他英文字母的構圖。

對角線構圖

對角線構圖是在畫布的一角畫出對角線，並且沿著這條線描繪題材元素的構圖。沿著對角線描繪就可以在畫面添加躍動感和動態表現。

另外，也可以將對角線運用於視線引導。在景深處描繪小的物件，在前方描繪大的物件，就可以順利讓觀看者看完整個畫面。還可以輕輕鬆鬆營造出動態表現，是很推薦初學者嘗試的構圖。

U 形構圖

這種構圖是在畫面中建構出 U 形曲線，並且沿著曲線描繪建築物或角色，或是在 U 形曲線圍住的區塊描繪想呈現的內容或想傳遞的資訊。利用 U 形使畫面安定，曲線還可以營造出悠閒的氛圍。類似的構圖有隧道構圖和相框構圖。

此外，還可以將視線引導至 U 形圍住的部分，將想呈現的物件放置於此，會讓人更加印象深刻。

黃金比例構圖

黃金比例是指縱橫長度比例為 1：1.618 的長方形，大概可替換成 5：8 的比例。這是人類覺得最具美感的比例，包括歷史建築和藝術品在內，近代有許多設計和照片構圖都會運用這個比例。

例如希臘的帕德嫩神廟、巴黎的凱旋門等都是使用這個比例的著名案例。描繪插畫時，大家不妨試試用於描繪角色全身的大小比例。運用黃金比例的構圖中，還有以縱橫比為「1：0.6118：1」的比例來劃分畫布的費氏數列構圖。

✏ 費氏數列構圖

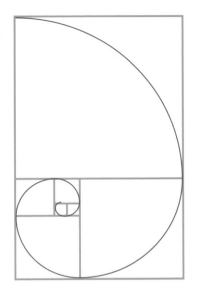

費氏數列和黃金比例同樣都是人類眼中最和諧的比例,而且可以在鸚鵡螺貝殼、向日葵種子等大自然中獲得印證。使用時主要從螺旋的起點或沿著螺旋描繪題材元素。

這種構圖適合用於展現畫面流動的作品,將主角描繪在螺旋的終點,不但比例協調,還可讓人看完整個畫面。想要將視線沿著大幅的流動自然引導至想呈現的部分時,不妨試試這種構圖。

✏ 白銀比例構圖

這是日本人熟悉且媲美黃金比例的比例。自古日本的木工們就經常運用於建築物中。縱橫比例為 1:1.414,也可以大概標示為 5:7。法隆寺或五重塔等歷史建築都是運用這個比例的著名案例,也有人稱之為「大和比例」。

大家使用的 A 版和 B 版紙張規格,就是使用這個白銀比例。另外,哆啦 A 夢、麵包超人和 Hello Kitty 等大家熟悉的角色,也都是使用白銀比例。

✏ RAILMAN 比例構圖

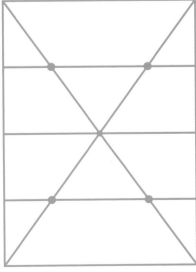

RAILMAN 比例是將畫面垂直分成四等分,然後畫上對角線後,將主題描繪在分割線與對角線交會點的構圖。這是由鐵道攝影師研究得出的比例,比起三分法構圖,畫面中央變得更為寬闊,可以更寬廣的表現空間。

除了交會點,也可以將題材元素描繪在對角線上,就可以形成協調完整的畫面。因為是讓人感到空間寬廣的構圖,所以想巧妙利用留白營造時尚品味氛圍時,不妨試試這種構圖。

俯視構圖

這是從高處往下看的構圖，又名「高角度構圖」。

右邊的插畫是觀看者往下看角色的構圖，所以對於表現角色柔弱或傳遞落於下風等時候極具效果。同時也是能表現客觀的構圖。也會用於表現寬闊的整體背景，或狀況說明等時候。

若強調角色的透視，就可以詮釋出動態與不安定等風格。可說是一種依照觀看角度能拓寬使用範圍的構圖。

仰視構圖

這個構圖是由低處往上看的構圖，又名「低角度構圖」。

在插畫中會呈現仰望角色的構圖，所以能有效表現出角色的強悍或角色位於優勢的狀態，也很適合詮釋具有戲劇張力的畫面。想要有震撼感或讓人留下強烈印象時，建議使用這種構圖。

若加強角色的透視，就會使頭部看起來較小、腳看起來較長。想讓角色顯得帥氣有型時，使用仰視構圖會有很好的效果。

菱形構圖

菱形構圖是指將題材元素描繪在菱形四個角和邊長的構圖，或是以菱形框線設計出角色姿勢的構圖。不需要將菱形建構成等邊方正的形狀。若將想強調的部分描繪成較尖銳的稜角，就可以展現躍動有活力的氣息。將頭部、手或腳等想呈現的部位描繪在稜角部分，就能有效表現出靈動活潑的感覺。

描繪多人數的插畫時，不妨將人物收在菱形框內。若能將角色完美收入菱形中，就很容易呈現出穩定群聚的畫面。

✏️ 律動

有一種設計構思稱為「律動」和「圖樣」，是將相同的物件連續排列。由於在人腦的認知中，「覺得反覆的結構充滿美感」，所以裝飾或圖案經常會運用律動的設計手法。在插畫中融入有律動感的設計，也會得到相同的效果。

大樓的窗戶、樓梯（高低差線條）、樹木、山巒、花卉和光線等連續排列就會產生律動。另外，將角色並排也會讓觀看者感到有律動。相同物件並排描繪時，可利用不同的色調呈現各種變化，並且突顯想呈現的物件。

✏️ 排列

排列展示相同的元素，就會產生猶如律動和圖樣的效果，讓人留下特別的印象。但是要領是要有一定的規律，而非隨機分布。利用這種手法，就能簡單讓人感到更漂亮，或容易讓人留下印象。

除了可以使用文字或圖形等元素，還可以使用花朵或車輛等物件。用於角色的背景，不但可加深印象，也能讓插畫更漂亮完整。

✏️ 垂直線條（縱向線條）

利用樹木或建築物等垂直部分，描繪成有規律的構圖。在畫面描繪出有規律的垂直元素，這樣一來就會醞釀出沉穩又令人放鬆的氛圍。描繪的要領是留意讓水平垂直線條保有一定的規律。

除了樹木、森林等自然物件之外，也可以將樓梯、格子、柵欄等人工物件運用於繪圖中。

✐ X形遠近法

這是指將建築物或自然物件的透視線應用在畫面的對角線，又稱為「一點透視圖法」。這並不需要具備艱深的知識，所以也很推薦初學者使用。這種手法可以有效展現寬廣的畫面或是簡單營造出畫面景深。

對角線的交會處稱為「消失點」。從這一點呈放射狀擴散的線條全都具有透視效果。沿著這些線條描繪物件，就可以描繪出有景深的空間或有立體感的物體。

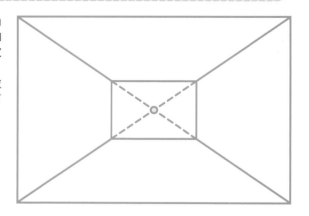

✐ 水平和垂直

一如其名為混合了「水平和垂直」的構圖，這是在 P.15 的垂直線條（縱向線條）中添加水平元素的應用。

例如在水平的水面描繪垂直樹木規律成排聳立的景象。另外，還有穿過柵欄可見的地平線等構圖等。利用水平和垂直，可以呈現不動如山的安穩畫面，因此可用於沒有變化的風景或建築物等。

✐ 以光亮為中心

將光亮設定在黑暗的背景中央，就能將觀看者帶入奇幻神秘的世界，具有將視線從黑暗引導至光明的效果。

應用的要領就是有效使用光亮。因此想透過整體為暗色調來營造出暗黑風格的插畫時，很適合用這種手法。若整體為亮色調，光亮處會和周圍相互融合而變得不顯眼，所以請注意添加對比（明暗差異）表現。

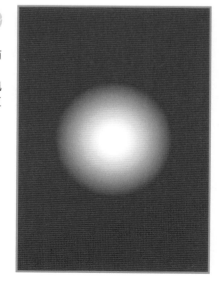

❤ 動態與構圖的「趣味」

✎ 分散與成群

將元素隨機散布或聚集成群（匯聚成塊狀），就會讓插畫變得華麗繽紛。例如肥皂泡泡和樹葉都是實際存在的題材元素。其他也可以分散小物件或圖形來使用。

尤其當插畫只有單一角色，背景顯得單調時，請試試在背景散布這些元素，將畫面妝點得華麗多彩。若散布的物件有大有小，還可以營造出空間感和景深。

✎ 回眸美人

菱川師宣是確立了浮世繪的畫家，而這正是其著名的代表性構圖，用於描繪美人回眸的姿態，讓女性的柔美曲線更顯高雅，也更有魅力。

主要的要領在於身體的扭轉。即便人物處於靜止狀態仍舊有動態感，所以可以避免讓人感到無趣乏味。描繪時請留意形成 S 形。眼睛或肩膀的線條都要添加動態感，藉此突顯扭轉的身形，呈現散發魅力的姿態。

✎ 剛硬與流動

在形容畫面給人的印象時，有時會以「剛硬」或「流動」來描述。想要有較剛硬的表現，請盡量在畫面中呈現水平和垂直。剛硬很容易讓人聯想到安定，最適合用於描繪日常景色或建築物等題材。

想要流動的表現時，則在畫面中呈現 S 形曲線或斜線。流動會帶來有趣的畫面，讓觀賞者印象深刻。你想讓觀看者感到「剛硬」還是「流動」？請透過這兩種表現構思畫面的架構吧！

💘 對比與構圖

🖊 用明亮引導視線

畫面中的人物若有較明亮部分,就會讓視線朝向該處。利用這個特質使用明亮表現,讓人一眼看見想呈現的部分,使目光集中在畫面的局部。
但是如果畫面整體太過明亮,不論哪個部分較為明亮,都無法和整體形成對比而變得不醒目。在聚焦一點的明亮表現時,色調的調整相當重要。明亮表現除了明度之外,也可以利用彩度調整來營造,所以請視情況靈活運用。

🖊 用黑暗引開視線

我們會用明亮度來引導視線,相反的也可以用黑暗引開視線。雖然名為黑暗,但是並不是單純將顏色變暗。重點是針對畫面整體的色調,刻意選擇相近的顏色並且將其融於其中。
當畫面描繪了許多元素時,將重要度較低的物件描繪得比整體畫面暗,降低其存在感。將主題與其他元素稍加調整修飾,使畫面顯得清晰明確。

🖊 明暗對比

將明暗區塊相接,就可以強調對比,加深印象。比如在隧道構圖中,刻意將周圍調暗,將主題部分調亮。換句話說,利用簡單的明暗對比就可以引導視線。
除此之外,在區隔埋沒於背景的角色時,還可以使用打光或輪廓光 ※ 等燈光效果營造明暗對比。
以提高對比的作法突出想彰顯的部分,不僅讓人了解描繪的內容,也可以讓主題更加清晰明確。不妨在繪圖時運用明暗對比,突顯想強調的部分。

※ 經常用於電影之中,照射在物件輪廓的燈光。

♥ 顏色代表的形象

✎ 寒冷與清爽

作品主要想表現寒冷或清爽調性時，建議使用冷色系的色調（例如藍色）。降低冷色的色調，就會飄散寂寞與暗黑氣息。當希望作品整體瀰漫寒冷氛圍時，請在畫面統一使用冷色調。

若要表現夏天晴朗的陽光，也可以使用冷色調。這時不要在整個畫面使用冷色調，而是用於天空和陰影等部分。

若想描繪時尚有型的角色，請試試在主要配色使用藍色調。冷色調的配色會讓角色更加有風格。

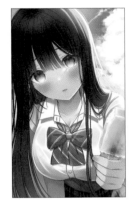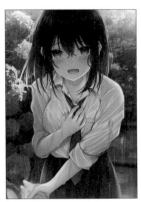

✎ 溫暖與活潑

作品主要營造出溫暖活潑的氛圍時，建議使用暖色系的色調（例如紅色）。暖色的色調稍微亮一些，所以很適合表現溫暖和煦的調性。若要描繪角色沐浴在夕陽或黃昏等溫暖的陽光中，請在畫面統一使用暖色調。

另外，暖色調會給人朝氣爽朗的感覺。描繪活潑有行動力的角色時，請試試以紅色或橘色等暖色系為主要配色。

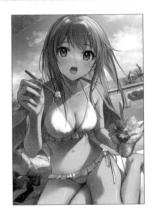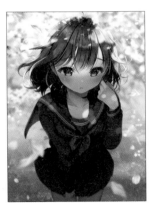

✎ 背景氛圍的色調

清新的夏季空氣、純淨的陰天氛圍、黃昏溫暖的氣流全都是透過光線生成。基本上背景氛圍的色調是利用主要光源、天空或周圍物體的光線反射（環境光）產生。

若是天氣晴朗的中午，陰影會因為天空的藍色反射而帶有藍色調。另一方面，若是夕陽時分，整體會因為天空的紅色反射而顯得紅通通。另外，在霓虹燈等人工光線的照射下，也會產生獨特的氛圍。構思背景氛圍的色調時，請考慮「周圍的環境」。

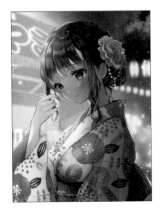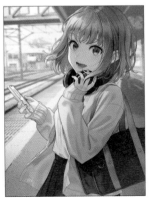

資訊量是指觀看者在觀賞插畫時會接收到的資訊多寡。

右圖的Ⓐ為填色完成的狀態，觀看時總覺得不容易將目光集中在角色的臉部。而在Ⓑ圖中則添加了背景明暗，頭髮質感、眼睛亮光和配色等細節描繪和題材。結果使得視線都被強力吸引至整個頭部，觀看插畫時很容易一下子就聚焦在眼睛。這些細節描繪和題材增加就是「資訊量」。

◆ 引導視線

控制資訊量，就可以將插畫中希望呈現的部分傳遞給觀看者。增加越多資訊量，越容易集中視線。但是若整個畫面塞滿過多的資訊，會使插畫顯得複雜繁瑣，而且有時還會干擾插畫的欣賞。

插畫的資訊量並不是一味地增加即可，「集中位置」和「調節多寡」也是很重要的要領。

物件配置散漫，不知道應該將目光聚焦在何處，很容易使觀看者感到混亂。

各處預留空白，將題材聚集在一定的位置，讓繪畫產生律動而容易觀賞。

使用帽子等物件，使目光被強烈吸引至整個頭部。

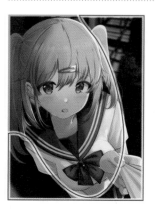

非主要主題的四個角落描繪得較暗，並且進一步以模糊的手法減少資訊量，讓畫面顯得乾淨俐落。

第2章
真愛視角構圖

主插畫設計

黑 Namako

插畫家，除了書籍裝幀畫和插圖之外，還從事 VTuber、遊戲角色設計等工作。描繪的插畫呈現夢幻般的世界，用色純淨鮮明，哭泣面容的插畫頗受好評。

Twitter @NamakoMoon
pixiv https://www.pixiv.net/users/11493783

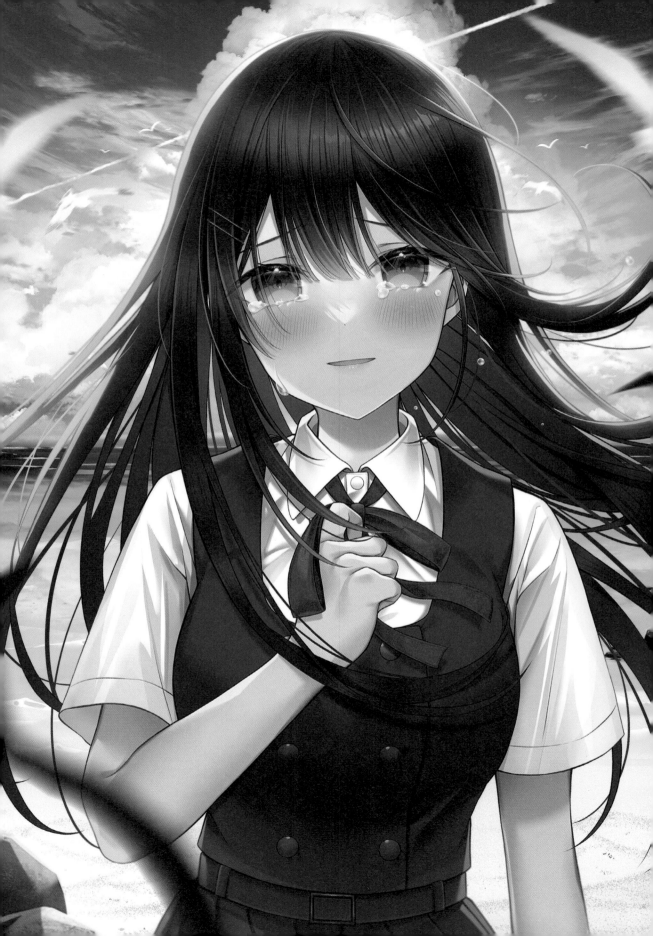

角色在夏日海邊與蔚藍天空下說出告白:「我從以前就一直很喜歡你」。作品從正面描繪這個女孩。原先綁住頭髮的髮帶在海風吹拂下鬆開。頭髮隨著來自海邊的風在空中飛揚,藉此詮釋出爽快與心情獲得釋放的感覺。
背景中的積雨雲和海邊暗示著季節為夏天,醞釀出季節感。

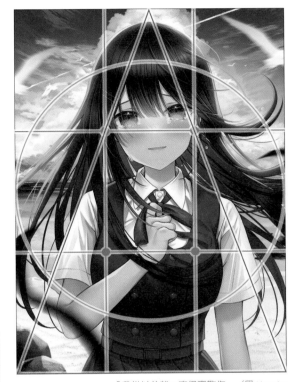

「我從以前就一直很喜歡你」/黑 Namako

◆ 構圖

・三角形構圖
・中心構圖
・三分法構圖

主要的構圖為簡單的三角形構圖。背景為碧海藍天、白雲和海灘,利用中心構圖將這些元素都集中在中央,因此整體結構使視線一下子就集中在臉部和緊張握緊的手。
另外還利用三分法構圖將物件排在正中間該列,進一步引導視線,將整體彙整成安定的構圖,讓人感受到這一幕強烈的情緒。

◆ 觀看者視角和角色的關係

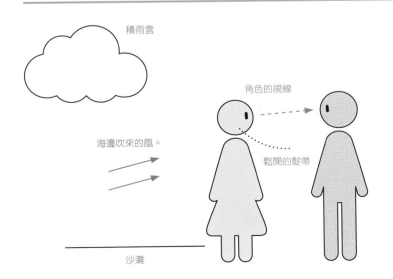

積雨雲

角色的視線

海邊吹來的風。

鬆開的髮帶

沙灘

插畫描繪的內容是,從海邊吹來陣陣強風,女孩告白的同時原本綁著的頭髮也隨之鬆開,「而髮帶則朝向『你』飛來」。女孩稍微往上看,「你」則設定成比女孩稍微高一些的身高。
這幅插畫是將「你」(接受告白的人)設定為女性,因此視線不會太高,才能從正面清楚看到女孩的臉。背景有大海和積雨雲。積雨雲的描繪以三角形的輪廓包覆在女孩的頭部,具有形成三角形構圖和點亮輪廓的作用。

💘 細節部分使用的技巧

◆ 構圖分析

♥ 主要 三角形構圖

繪圖的基本構成是標準的三角形構圖。將積雨雲放置在背景，並且從天空往沙灘營造出漸層效果。

長髮飛揚，在畫面形成一個三角形。這樣一來臉部就位在中央，接著將角色的上半身描繪成下一個視覺焦點。

 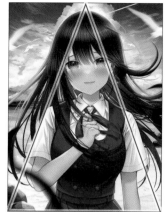

輔助 中心構圖

中央構圖在這個畫面中為輔助結構。插畫特別想讓大家注意的是女孩悲傷的臉龐，以及讓人感到女孩猶豫不已的手。

中央區塊設計成明亮色調，相反的將周圍描繪得較暗，這樣就可以將視線引導至中央。

 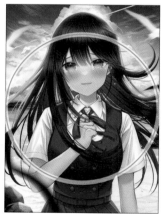

輔助 三分法構圖

三分法構圖是將主要題材放置在中央方形四個角落（交會點部分）的構圖手法。

這次像這樣的劃分，就可以將胸前的強調色和嘴巴收在中央的方形中。因此很容易將目光集中在點亮角色的部分。

◆ 資訊編排

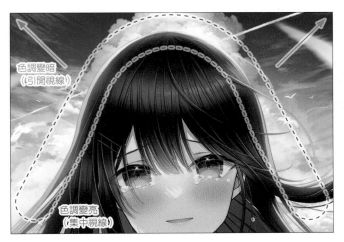

色調變暗
(引開視線)

色調變亮
(集中視線)

✍ 引導至希望讓人看見的地方

插畫裡會分成希望大家注視的部分和以外的部分。然後會利用將視線引導至希望大家注視的部分,以避免整體給人散漫的感覺。

這裡因為希望大家聚焦在角色臉部,而將天空的邊緣調成暗色調,並且將雲層安排在頭部周圍,集中視線。

✍ 使用強調色

整體色調包括背景、衣服和頭髮的顏色等,主要都是由藍色的冷色調構成。

其中在胸前使用了接近互補色的紅色系色調。這樣一來就可以讓視線集中在中央,並且接續臉部將視線引導至胸前。

臉頰上引導視線的強調色

強調色

強調色(暖色系)	主色調(冷色系)	
	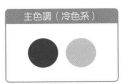	

◆ 角色的視線對象

除了針對觀看者的視線引導之外,也請觀察角色的視線。瞳孔稍微往上,由此可知這個女孩凝視的「你」,比她的身高稍微高一些。要留意描繪出眼神從低處上移凝視的樣子。

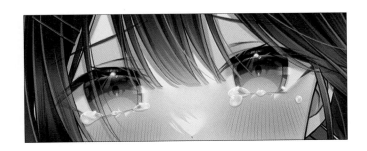

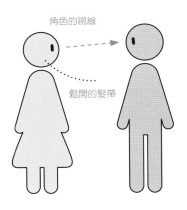

角色的視線

鬆開的髮帶

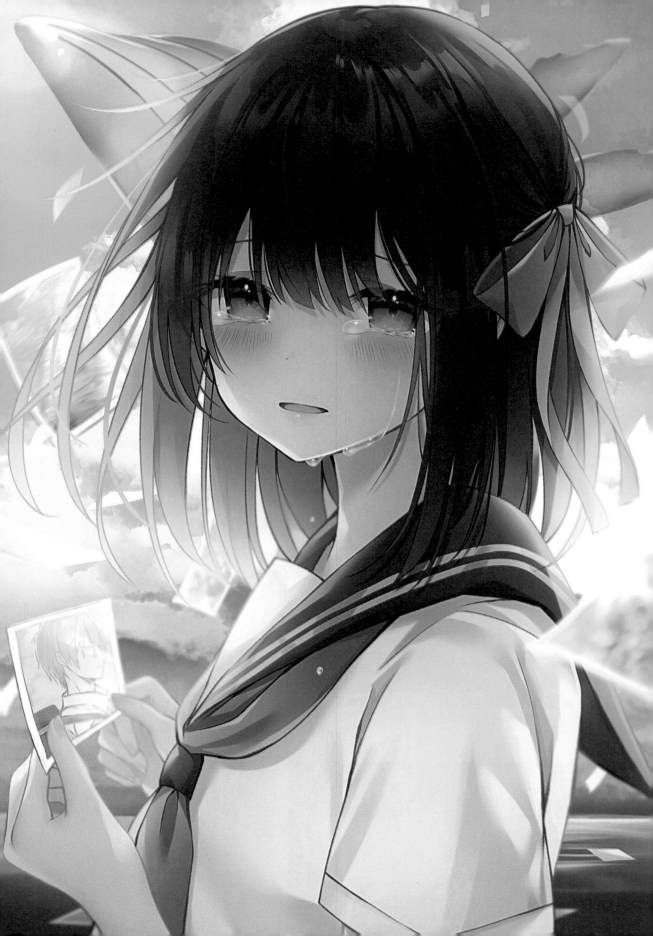

❤ 三分法構圖

插畫的主題為「青春的回憶與記憶」，並且在繪圖中融入了抽象的描繪。背景中記憶之海的水平線上飛舞著乘載回憶的照片，還有無法忘懷的記憶之鯨，當中的少女回眸一望。

以夕陽的甜蜜色調和逆光中回眸凝視的少女為題材，讓人感受到蘊藏其中的故事。作品以這樣的畫面構思來創作。

◆ 構圖

- ・三分法構圖
- ・白銀比例構圖
- ・反覆的律動

主要的構圖為三分法構圖。構圖將臉的位置沿著交會點描繪，讓人很容易注意到臉部。為了讓畫面更有故事性，安排了許多題材，並且統一這些題材配色的色調，使畫面呈現統一的調性。

位於畫面較低位置的水平線為筆直線條。用光線包覆臉部周圍形成的三角形營造律動感。如此為整體帶來動態表現，營造出柔和的氛圍。

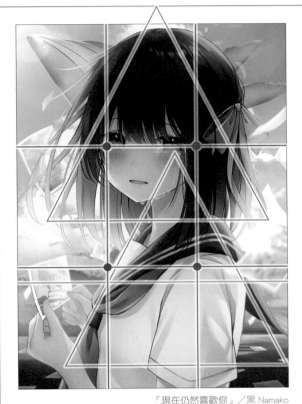

「現在仍然喜歡你」／黑 Namako

◆ 觀看者視角和角色的關係

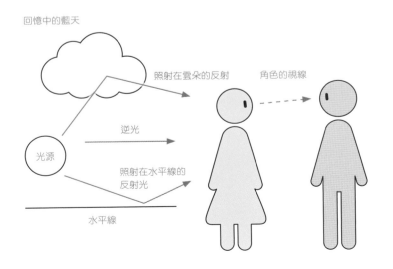

回憶中的藍天

照射在雲朵的反射

角色的視線

逆光

光源

照射在水平線的反射光

水平線

視角，也就是第一人稱觀點的高度與女孩幾乎等高。由此可知「你」站在非常靠近女孩的位置。光源被女孩和雲層遮蔽，但是從光源照射的光線分別化為雲層的亮光、女孩的逆光和水平線的反光，這些光線反射後淡淡照耀在女孩的周圍。

原本畫面上方應該還有夕陽色調。因為這幅插畫為抽象風格，所以決定使用較特別的詮釋手法，將代表女孩回憶的上方描繪成晴朗藍天，越往下方則漸漸轉為夕陽色調。

💘 細節部分使用的技巧

◆ 構圖分析

♥ 主要 三分法構圖

這是將畫面縱橫分割成三等分的構圖。縱橫交錯的線條在中央交會成四個點（交會點的部分），將題材描繪在此處引導視線。這裡要讓大家的目光停留在女孩流淚回眸的雙眼。

因此描繪臉部時將雙眼的眼尾剛好重疊在上面兩個交會點。若所有的交會點都有描繪題材，就很容易變成單調的排列。刻意將身體朝向側面，營造出留白的空間。

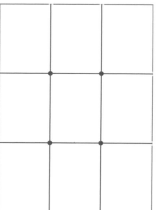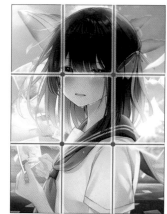

輔助 白銀比例構圖

這幅作品有兩條水平線，一條一如其名就是在下方的大海水平線，另一條則位在肩膀的高度，在白銀比例的位置描繪出雲層。

插畫利用雲層劃分畫面，上方為插畫的主題，代表了象徵青春回憶的藍天，下方則轉為夕陽。在這裡描繪了漂浮著記憶照片的暗夜大海，表現歲月的流轉飛逝與後悔，有助於故事聯想。

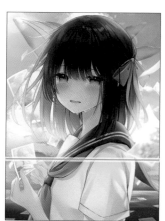

輔助 反覆的律動

畫面藏有兩個三角形。上面的三角形用來描繪臉部，容易集中大家的視線。另外，三角形並沒有傾斜，讓畫面顯得沉穩。

這並非整齊排列的三角形構圖，而是將上下兩個三角形稍微錯位偏移，以便讓畫面產生律動感（動態感）。這樣一來不但不會扼殺女孩回眸的躍動感，還可讓畫面構成顯得安定。

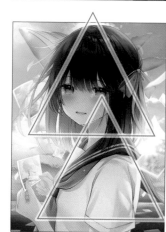

◆ 資訊編排

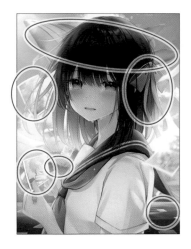

👁 分散題材量

除了角色以外的題材全都散布在整張插畫。題材一旦變多，畫面就很容易顯得鬆散，僅僅如此就會干擾觀看者的視線流動。這裡利用色調和色相的搭配，讓題材不會過於醒目。

◁ 統一題材的色調

背景有多重元素，包括藍天、鯨魚、照片、雲層和夕陽等。為了讓畫面沉靜，所以題材都使用了相似的顏色。

天空和照片的色調

肌膚和夕陽的色調

◆ 角色的視線對象

臉部稍微側向一邊，回眸那一瞬間的視線。視線望去的對象是「你」，身高和女孩差不多，應該稍微高一些。兩人並非完全從正面相互凝視，而是稍微偏向一側，給人有點躁動不確定的感覺。
眼睛含著淚水，嘴角帶著笑意，卻一臉哀傷。透過這種描繪手法表現出複雜的情緒，以及對凝視對象抱有的苦澀愛戀。

角色的視線

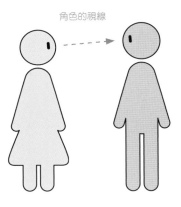

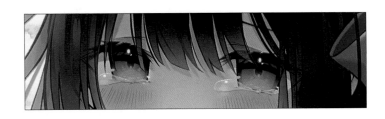

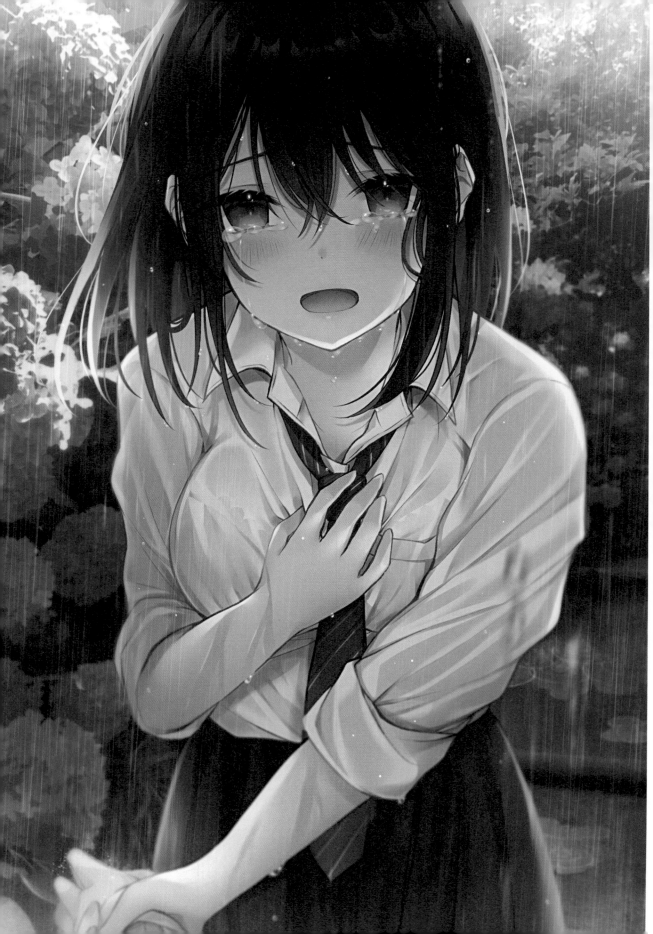

❤ 三明治構圖

女孩在大雨中奔跑追上「已喜歡他人的『你』」。場景中「你」的手腕被女孩抓住而回頭並且接受她的告白。
為了表現女孩的心情,創作出充滿急迫感的構圖,形成沉重又不安定的畫面。

◆ 構圖

- 三明治構圖
- 倒三角形構圖
- 縱向線條

主要設計為利用雨水和繡球花縱向夾住角色兩邊側面的三明治構圖。兩側壟罩著暗色調中,讓人感受到角色急迫的心情,進一步將視線引導至畫面中央的女孩。
上方描繪成明亮色調,在畫面形成倒三角形的明亮區塊(綠色框線處),讓人的目光停留在臉部到胸前的手。兩側的雨水由上往下直落。當目光移動到手腕,最後就會形成視線落到女孩面對的「你」的手(左下方),完整插畫的視覺動線。

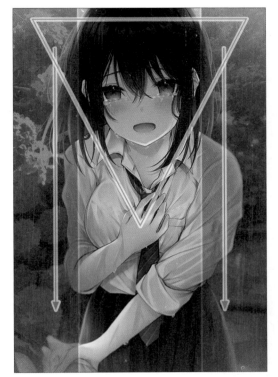

「不能給我機會嗎?」/黑 Namako

◆ 觀看者視角和角色的關係

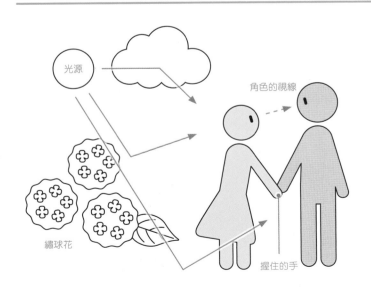

光源

角色的視線

繡球花

握住的手

構圖擷取的畫面是觀看者筆直站立,並且被女孩抓住手腕而回頭的瞬間。為了表現女孩奮力奔跑的樣子,將角色設計成往前傾的姿勢。光源穿過雨天的雲層照射。因為光線是透過雲層照射,所以會在正上方如擴散般灑落淡淡的亮光。下方的雨滴飛濺形成迷霧,表現出朦朧柔光。

💘 細節部分使用的技巧

◆ 構圖分析

♥ 主要 三明治構圖

構圖從兩側利用背景將位在正中央的女孩夾住。用暗色調背景包夾的設計，讓整張插畫多了一些緊張感和壓迫感。

背景整體的光源從雨天的雲層擴散灑落，整個畫面瀰漫著藏青色調，使整張插畫帶著凝重的氣氛，營造出苦澀的情緒。

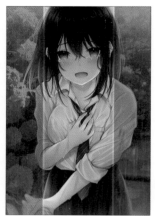

輔助 倒三角形構圖

從插畫上方邊緣到胸前呈倒三角形的構圖。上方明亮，胸前稍微留白，將手放在衣領處，自然將「視線從希望引人注意的臉部引導至胸前」。

由於明亮部分為倒三角形，所以少了支撐的感覺，使得畫面給人不穩定的感覺。

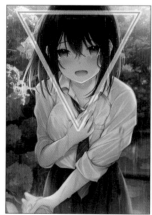

輔助 縱線構圖

場景為梅雨季節雨下不停的樣子。整張插畫都有雨水的縱向線條。背景也有漸層色調，觀看者的視線很容易受到雨水線條的引導而由上往下移動。

在這幅插畫中，視線會從臉部、胸前到手臂，沿著角色的部位往下看。最後就會將視線落在觀看者的手腕，也就是女孩面對的人物手腕，完整整張構圖的視覺動線。

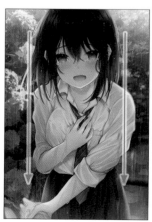

◆ 資訊編排

主題和題材

這張插畫的季節是梅雨時期，由背景的繡球花給出了暗示，還用繡球花色的冷色調統一畫面，在整張插畫表現出當下的季節。

另外，繡球花的花語是「變心」和「包容的愛」，使題材描繪的花卉和場景都多了一層涵義，而帶有強烈的故事性，這都是讓觀看者對插畫產生共鳴的手法。

色調的統一和對比

整體的色調用圖層或調整營造出帶藍色調的畫面。以較暗的冷色系色調統一，表現出梅雨時期的寒冷氛圍和整個畫面的緊張感。

另外，在肌膚和制服加入白色或紅色，讓往前傾的身體更有立體對比的變化。

亮色調

暗色調

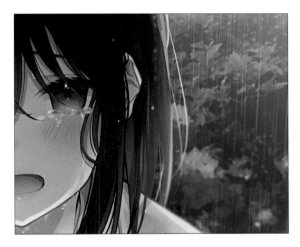

◆ 角色的視線對象

女孩向「你」奔跑追來，所以有點上氣不接下氣。胸前稍微向前傾，眼神往上看。視線直直地望向你，使瞳孔變得有點鬥雞眼。透過這些描繪表現出女孩強烈、真切凝望著你的樣子。利用雨滴、淚水沾濕的雙眼，提升資訊量，描繪出角色凝視觀看者的視線。

角色的視線

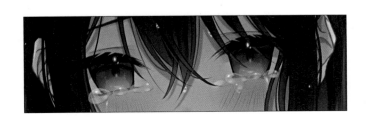

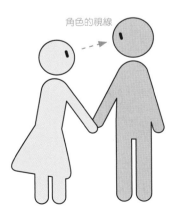

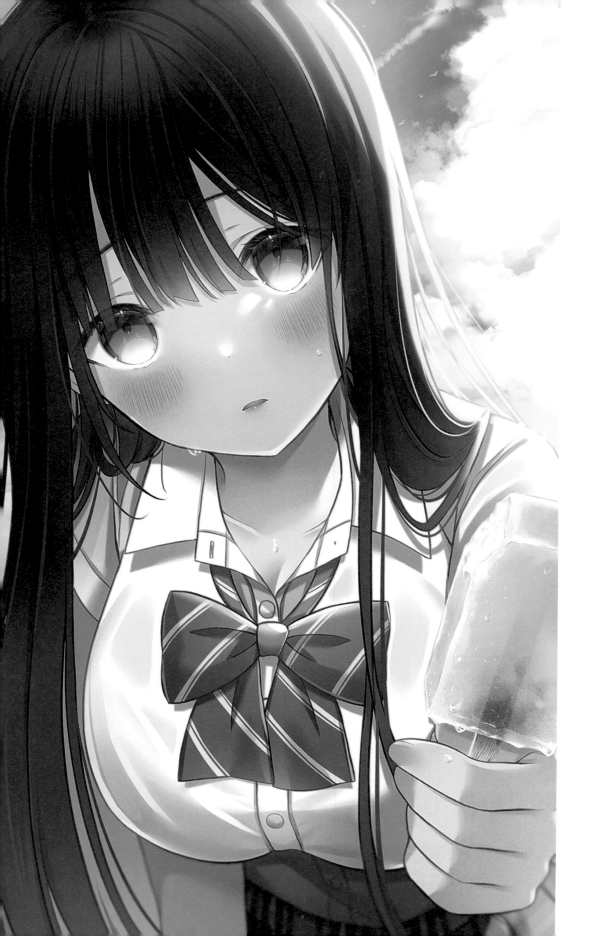

♥ 對角線構圖

這是女孩詢問是否要一起吃冰的插畫。構圖中角色將臉貼近看著坐在一旁的「你」，表現生動又立體。

畫面飄散著溫柔可愛的氣息，又流露著令人心動的性感氣氛。運用的題材包括因汗水貼附在身上的衣服、肌膚，還有咬了一口的冰棒等。

◆ 構圖

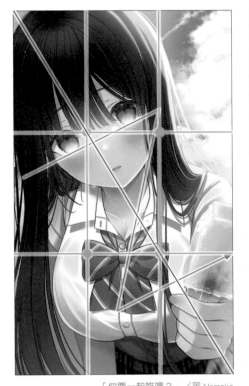

「你要一起吃嗎？」／黑 Namako

・對角線構圖
・三分法構圖
・Z形構圖

主要的構成是臉部傾斜描繪在對角線構圖的少女。女孩對著坐在夏日蔚藍天空下的「你」，遞出咬了一口的冰棒，因此畫面順著冰棒、臉部、胸前、腰部、背景的順序形成景深。在三分法構圖中，蝴蝶結位在下方的兩個交會點。此外，將臉部往左上方貼近，讓畫面的右上方留白。觀看者的視線會沿著斜向軸線，依照眼睛、胸前、冰棒的順序觀看題材。

◆ 觀看者視角和角色的關係

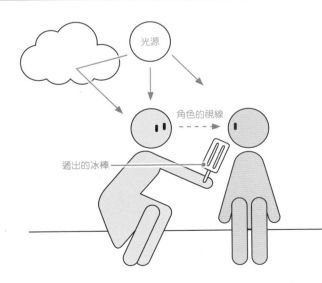

光源

角色的視線

遞出的冰棒

「你」坐在夏日蔚藍天空下。女孩和觀看者的眼神交會而呈現微微彎腰的姿勢。

盛夏白天的太陽位在正上方。光線從正上方照射下來，落在頭髮的輪廓光（陰影的交界）、胸前和冰棒。

❤️ 細節部分使用的技巧

◆ 構圖分析

❤️ 主要 對角線構圖

構圖中的主題和輔助主題都描繪在對角線上。圖中將代表主題的女孩臉部、代表副主題拿著冰棒的手描繪在線上。透過這條線的連接，構成容易看到胸前以及冰棒等其他題材的畫面。

利用斜線清楚將畫面劃分成藍天與女孩兩側，也完整了空間上的表現。

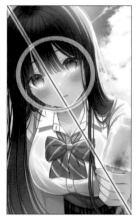

輔助 三分法構圖

若將重要的元素全部都放在三分法構圖的交會點，想呈現的部分會變得太分散。若描繪的是人物畫，捨棄一些元素，會比較容易讓人看到題材。

這裡以最希望大家看見的女孩臉龐為主，並且將胸前的蝴蝶結放在交會點上（紅色畫圈部分）。整體編排上希望大家目光集中在可愛的五官，以及讓觀看者心跳加速的胸前。

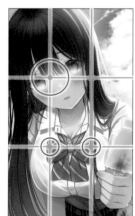

輔助 Z形構圖

將引導視線的Z字形以斜線為軸心傾斜放置。不借用Z字形原本具有的安定感，而是斜向配置。這樣一來，女孩貼近凝視、觀看者回望的構圖會變得更有趣，也可以讓畫面更活潑。結果，從眼睛到胸前、蝴蝶結、冰棒的題材都彙整在Z字形上。因此即便構圖特殊，畫面也並沒有顯得鬆散，並且給人安定的感覺。

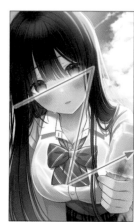

◆ 資訊編排

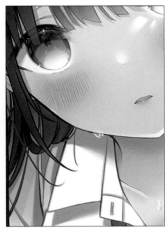

◁ 季節的表現

插畫的季節表現看似簡單實則困難。這裡利用正上方照射的強烈光線、讓人想到夏天的冰涼冰棒、女孩的夏季服飾、滑落到下巴的汗水等,表現出夏日氣息。

利用細節的季節表現彙整畫面整體並且使角色更生動。

◁ 盛夏的色彩

盛夏正上方照射下來的輪廓光,和黑髮形成對比,表現出光線的強烈。用白雲和藍天的色彩營造出夏日氣息的色調。

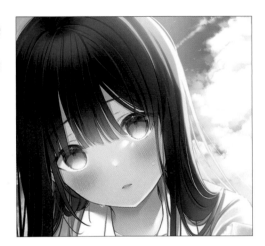

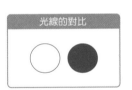

光線的對比

象徵夏天的藍色

◆ 角色的視線對象

面對坐在一旁的「你」,女孩微微彎腰與你對視的狀態。頭歪向一邊,表現出「你要吃嗎?」的樣子。表情可愛,動作彷彿躍然於紙。

彎腰遞出冰棒的樣子,讓人聯想兩人的關係極為親近,超過了與「你」之間的物理距離。

角色的視線

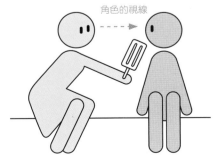

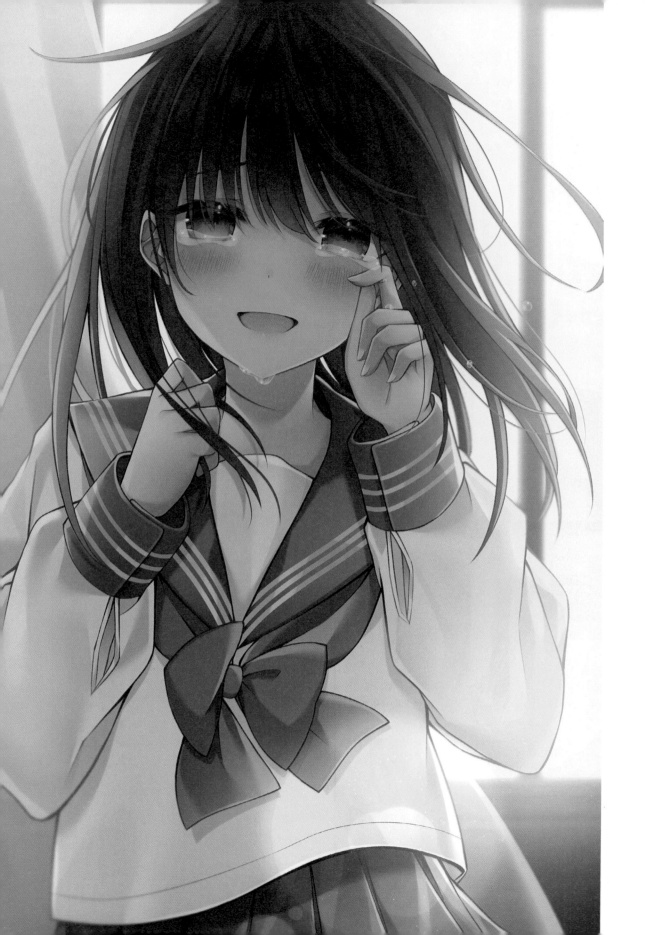

相框構圖

這是女孩收到告白，知道兩人彼此喜歡，喜極而泣的激動場景。插畫為了突顯女孩，以教室為背景設計成簡單的構圖。
窗外照入的光線襯托出女孩的心情與場景的戲劇性。

◆ 構圖

・相框構圖
・三角形構圖
・S形構圖

作品的主題包括告白、喜悅和教室。為了襯托出女孩，整體畫面由較為簡單安定的構圖描繪。
背景的窗框形成相框構圖。角色為沉穩安定的三角形構圖。畫面整體協調平穩，因此為了多點活潑的氛圍，利用S形讓手部的描繪呈現律動感，還讓頭髮和蝴蝶結隨風飄揚。

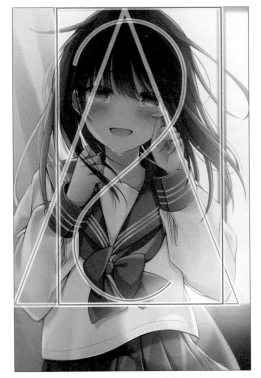

「我也喜歡你」／黑 Namako

◆ 觀看者視角和角色的關係

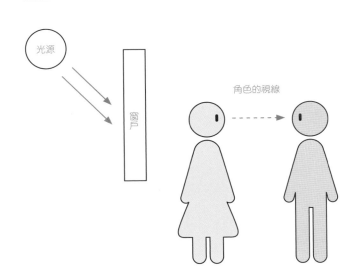

「你」和女孩為面對面的簡單狀態。
光線透過窗戶從女孩的身後照耀，奇妙地浮現出女孩的輪廓。
與此同時，從逆光的臉部讓人聯想到酸澀的戀愛心情。

❤ 細節部分使用的技巧

◆ 構圖分析

❤ 主要 相框構圖

構圖將題材都收入方形框中。這裡靈活運用背景的窗戶，將方形鋪墊在人物的後面，但並非完全位於畫面中央，而是配合窗簾稍微往右邊靠，使畫面不會太僵硬，讓整體產生自然的流動。
背景為教室，為了表現這一點，將窗框納入畫面中，用少少的題材表現人物在室內。

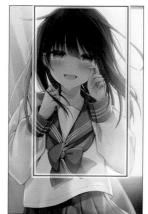

輔助 三角形構圖

將角色手肘彎曲，描繪成極為穩定的三角形構圖。一如前面所述，相框構圖稍微往右靠，與之相反的是角色往左邊配置，讓畫面取得平衡。

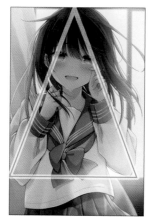

輔助 S形構圖

畫面中大多使用簡單的結構和具平衡的構圖。因此要為題材添加一點動態感。為了讓畫面多一些律動，將擦去淚水的左手、輕輕握起的右手、隨風飄動的蝴蝶結等配置成S形（這次使用相反的S形）。
若使用較多有安定感的構圖，稍加分散題材的位置，就可軟化畫面的調性。

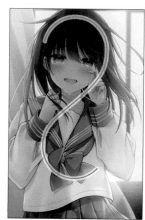

◆ 資訊編排

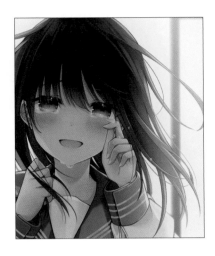

◁ 光線與輕風的動態表現

在安定平穩的構圖添加動態表現。因此在這件作品中利用物件隨風飄動的樣子。頭髮、蝴蝶結、裙子因為微風輕輕飄動,讓觀看者覺得畫面柔和自然。

飄揚的頭髮在窗邊光線的照射下,可表現出自然乾淨的氛圍,又讓畫面流露一點神祕感。

◁ 溫暖的柔光和整體的氛圍

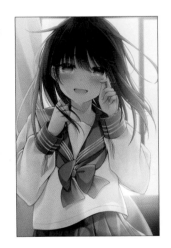

窗邊照入的光線照耀整個空間,因此畫面壟罩在暖色系的溫暖柔光中。
在整張插畫加入粉彩風格的淡淡暖色調,就可以散發出溫暖的風格、優雅的氣氛,以及充滿希望的積極氛圍。

◆ 角色的視線對象

女孩的眼睛因為開心而笑得瞇起,因為擦拭眼淚而稍微傾斜頭部。
為了詮釋出極度感動的激動表現,描繪成笑眼的眼睛流下感動的淚水。如此就可更加展現當中的喜悅與滿滿的故事性。

角色的視線

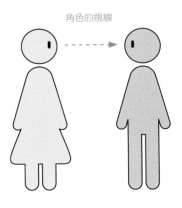

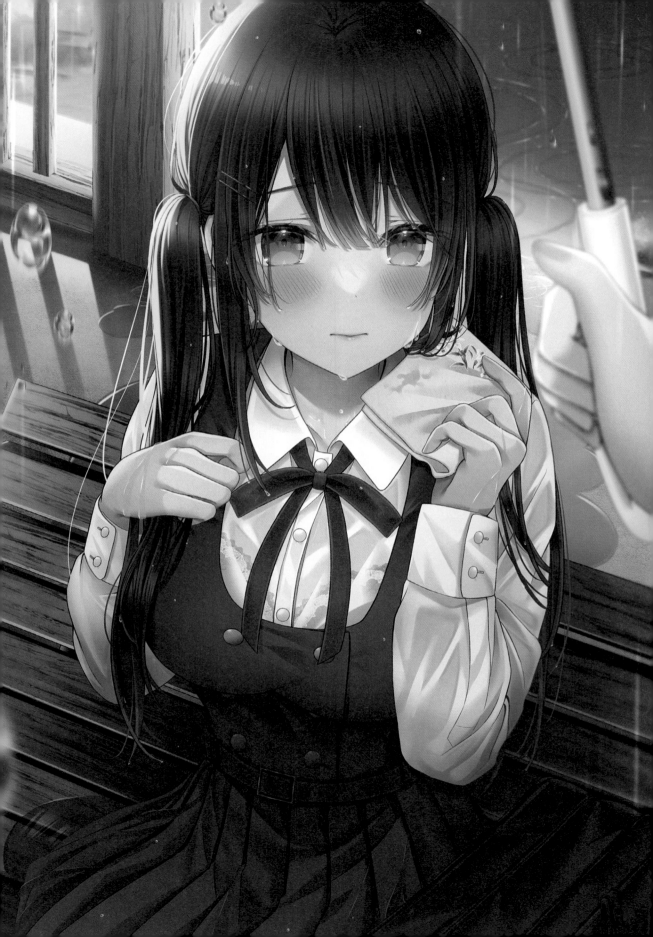

💘 俯視構圖

以名為百合的角色為主題的系列作品。「你」幫淋了一身雨的百合撐傘，而她因為這個舉動而喜歡上你的戲劇性一幕。
撐起的雨傘應該落在畫面的上方，女孩不經意抬頭往上看的視線，讓作品令人印象深刻。

◆ 構圖

- 俯視構圖
- Z形構圖
- 二分法構圖

構圖為由上往下看著被雨淋溼的女孩。畫面帶有俯瞰的透視結構，因此加深了對臉部的印象。
利用Z字形的視線引導，從女孩的視線引導至右前方的手，再到女孩的左手。二分法構圖的上方聚集了描述故事的題材。

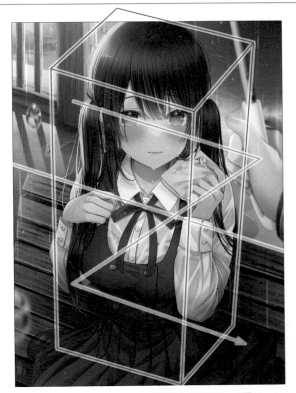

「喜歡上你的那天」／黑Namako

◆ 觀看者視角和角色的關係

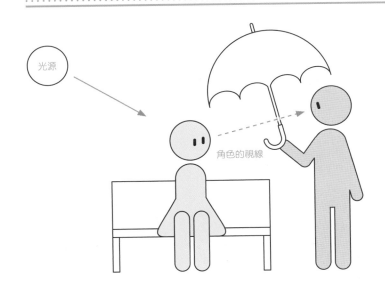

光源

角色的視線

女孩低頭坐在長椅上。「你」以站姿撐傘往下看的構圖。
你舉起手臂，將雨傘撐在女孩的上方。因此插畫中「你」（主觀視角）只有伸出傘柄的手會出現在畫面的右邊。

❤ 細節部分使用的技巧

◆ 構圖分析

❤ 主要 俯視構圖

從上方往下看角色，稍微傾斜的構圖。如果畫面帶有俯瞰結構就會營造出遠近感，距離鏡頭視角較近的頭部會變大，相反的較遠的下半身看起來較小。

這樣就會使人物身上的元素產生對比變化，構圖就不會顯得單調乏味。

若描繪成俯視構圖，很容易讓視線集中在臉部，也很容易強調出胸前。

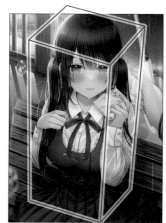

輔助 Z形構圖

傾斜描繪的 Z 字形構圖。引導視線從背景的柵欄、穿過女孩的眼睛、移動到手、手帕、蝴蝶結和胸前等，在題材之間游移。使人注意到角色與伸手撐傘之人的關係、溼成一片變成透視的胸前。這樣一來就可同時表現出場景的故事性、時間和令人心跳加速的性感氛圍。

斜向設計的 Z 字形，賦予插畫生動感。此外傘柄的描繪使畫面平穩，也不會破壞整體的傾斜透視構圖。

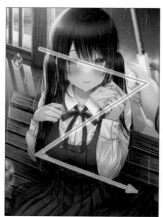

輔助 二分法構圖

「你」稍微斜站在女孩坐的長椅旁。因此座位長椅和柵欄也都描繪成傾斜角度。整個畫面用長椅的椅背上部邊緣斜向分割。

斜線給人不安定又危險的感覺。利用畫面的分割，將女孩的臉、手、手帕等讓人了解人物狀態與關係的物件集中在上方。

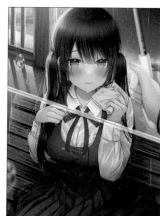

◆ 資訊編排

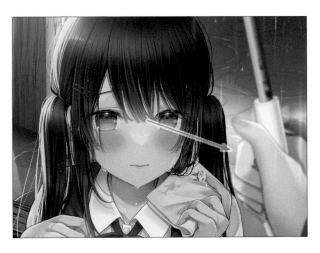

🔍 視線與故事

角色的視線可以引導觀看者的視線。這裡女孩看著伸出的手和傘柄。因此觀看者的視線自然會從女孩的臉部被引導至握住傘柄的手。畫面的構成讓人看到插畫的瞬間隨即發現兩人的關係。

🔍 寒冷的氛圍

為了表現被雨淋濕的寒冷、還有冷冽的氣氛，整體色調統整成強烈的藍。原本灰色的道路、柵欄和長椅等都添加了強烈的藍光，肌膚色調也重疊上藍色。
將原本的顏色變成冷色系，讓人感受到手伸出時的寒冷。

冷冷的燈光

冰冷的肌膚

◆ 角色的視線對象

在這次的場景中，視線的方向和移動擁有特殊的重要意義。這是女孩看到伸手之人的瞬間，因此眼睛還帶有微微低垂的樣子。
接下來就可以從「過去」眼睛低垂，到「現在」臉部抬起，接著「未來」瞬間驚訝，透過眼睛的表現想像故事與時間經過。

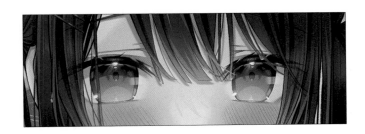

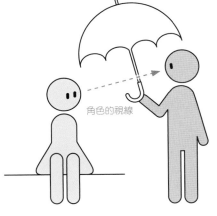

角色的視線

「我從以前就一直很喜歡你」

以名為百合的角色為主題的插畫系列作品之一。和「喜歡上你的那天」描繪的女孩為同一人物。這是正面朝向觀看者的構圖，描繪出人物終於向對方吐露心情並喜極而泣的畫面。
因為內心獲得解放，所以用晴朗天空、海鳥展翅飛翔、原本綁起的頭髮散開飛揚的樣子來表現。

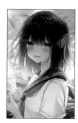

「現在仍然喜歡你」

這是為了插畫比賽描繪的插畫。描繪女孩對於青春時期發生的事件感到後悔。
飄散在空中的照片代表青春時期的回憶，女孩手拿喜歡之人的照片，描繪各種可引發故事想像的元素。

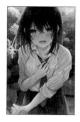

「不能給我機會嗎？」

「你」心中有喜歡的人，插畫描繪出女孩對此直接表露情感的樣子。構圖中描繪了「你」被女孩抓住手腕而回頭並且受到告白的樣子。
背景描繪了繡球花。繡球花的花語是「變心」和「包容的愛」，表現了女孩和觀看者兩方的心情。

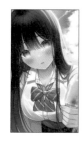

「你要一起吃嗎？」

情況是女孩問你是否要一起吃冰棒，構圖則設計成女孩靠近看著坐在一旁的「你」，表現出兩人極為貼近的交談畫面。
為了營造出性感的氛圍，描繪出因汗水沾濕的衣服和肌膚，還有咬了一口的冰棒等讓人心跳加速的元素。

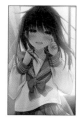

「我也喜歡你」

插畫表現女孩得知彼此相互喜歡而高興得開心流淚。
構圖為女孩和「你」正面相對，背景描繪得較為簡單，讓人聚焦在女孩身上。窗邊照入的光線和整體統一成溫柔的色調，表現女孩的心情。

「喜歡上你的那天」

以百合為主題的插畫系列作品之一。描繪女孩被雨淋濕了一身，面對幫忙撐傘的「你」，陷入愛戀的瞬間。
構圖是「你」站著往下看著女孩。你的部分僅描繪撐起的雨傘和手部的細節，表現出只有兩人單獨在一起的空間。

Q 請問你喜歡哪一種構圖，哪一個是你覺得容易描繪的構圖，還有你經常使用哪一種構圖？

我喜歡最能夠襯托出角色的構圖，所以經常使用中心構圖。雖然是最容易描繪的構圖，但是比較難描繪出有動態感的插畫，因此會搭配其他構圖使用。

Q 設計構圖時，在插畫配置題材時會注意哪些事項？

直到描繪出滿意的構圖之前，我並不會描繪題材的細節。我會在草稿階段不斷嘗試各種構圖，每次都會一邊調整主要題材的配置，一邊決定細節描繪的元素。

Q 請問創作多種插畫版本的訣竅是甚麼？

我會先構思要如何表現出主要角色。接著一次描繪出大概想表現的姿勢。然後會稍微改變原始插畫的方向、改變手的姿勢，我想就會出現各種版本的插畫。

Q 描繪角色人物時會注意哪些事項？

我會在不失去動漫角色的魅力之下，試圖描繪成宛如真實存在的角色。因此角色設計多為簡單的樣子。

Q 描繪背景或小物件等輔助題材時會注意哪些事項？

描繪背景或小物件時會避免畫得比主角引人注目。描繪時還會留意景深或物件大小等比例平衡。

Q 在整理插畫資訊量時（插畫彙整）會注意哪些事項？

調整的方式是增加想呈現的看點或其周圍的資訊量，並且降低其他部分的資訊量。
色調除了會使用強調色之外，還會塗上與主色調同色系的顏色，讓整體色調一致。

Q 為了讓角色充滿魅力的構思方法和作法

我會在構思故事後才描繪角色。而且還會將與故事相關的元素分布融入在角色的表情和插畫中，希望多多少少能讓觀看者感受到其中的故事性。
平常會在筆記中紀錄累積構思的故事、角色設定和台詞等內容。
為了創造更有魅力的角色，平常就要多發想構思。

第 **3** 章
場景與構圖

主插畫設計

日向 AZURI

自由插畫家。
曾為輕小說『クラスで２番目に可愛い女の子と友だちになった
２』、『センパイ、自宅警備員の雇用はいかがですか？』、『追放
されたお荷物テイマー』、『呪イアツメ』、『弱小ソシャゲ部の
僕らが神ゲーを作るまで』等作品描繪插畫。

Twitter @_azz
pixiv https://www.pixiv.net/users/9234

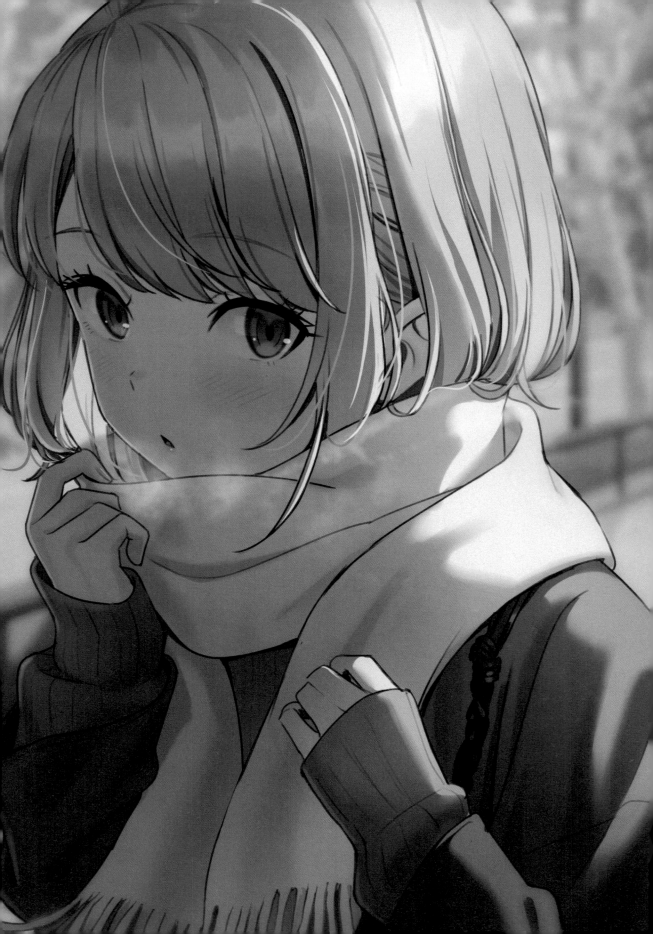

♥ 冬天小徑、白色氣息

對角線構圖是描繪插畫時的基本構圖之一。斜向配置描繪的物件，就可以營造出景深，也可以讓題材呈現動態感。

不需要做出上下左右完全對稱的對角線。如右方插畫一樣，稍微偏離的描繪方法可以增加真實感。

◆ 構圖

- ・對角線構圖
- ・二分法構圖
- ・題材的大小

使用建築物和水平線等直線，將畫面分成二等分的畫法稱為「二分法構圖」。

這裡利用護欄描繪出傾斜的橫向線條。接著利用以側面角度描繪人物形成的光影，營造出縱向線條。透過白色氣息或蕭瑟樹木等題材表現出季節氛圍。

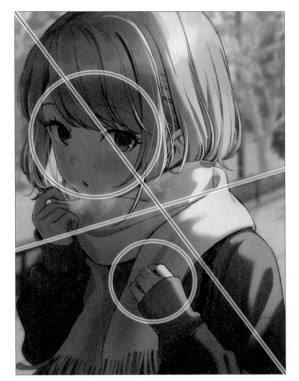

「冬天小徑」／日向 AZURI

◆ 觀看者視角和角色的關係

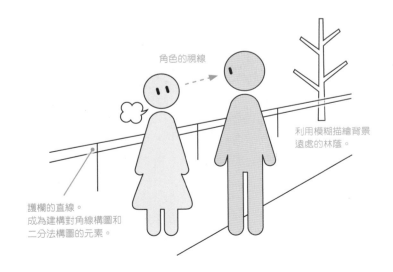

角色的視線

護欄的直線。
成為建構對角線構圖和二分法構圖的元素。

利用模糊描繪背景遠處的林蔭。

這幅插畫中將角色的身高設定為比繪畫者視線還低的高度。

因此頭部描繪得較大，並且將位置更遠的手部畫得較小，藉此讓人物本身都呈現出遠近感。

💕 細節部分使用的技巧

◆ 構圖分析

主要 將想呈現的題材集中在對角線上

將想呈現的題材都描繪在對角線的中央區塊，
視線就會特別聚焦在插畫中的這個部分。
將視線集中在欲言又止的視線和覺得寒冷的指
尖等部分，就可以讓人聯想到角色的狀況。

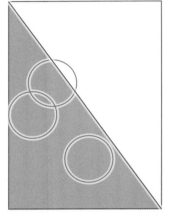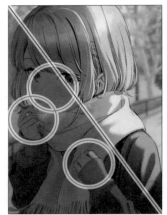

輔助 以二分法構圖表現季節資訊

背景描繪了蕭瑟的樹木。將樹木和同在一條線
（綠色線條）上的呼氣連結，共同表現出冬天
的季節氛圍。
另外，在因為逆光變暗的臉部，描繪淡淡的白
色氣息，宛如光線照射下的效果，讓人物更加
生動立體。

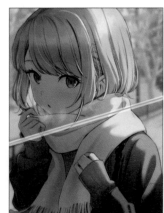

輔助 將三分法構圖套用在身體描繪

想要突顯的物件放在三分法構圖的交會點上。
這樣一來，視線就會集中於此，插畫整體會顯
得平衡協調。
這裡描繪出角色手部靠近臉部的樣子，也就是
將重要的元素聚集在畫面中央。

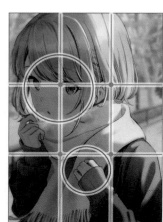

◆ 資訊編排

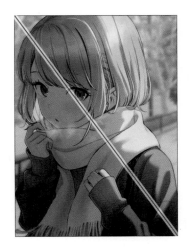

◀ 逆光和模糊

插畫利用逆光強調出光影的部分，使畫面一分為二。太陽光照射下的後腦勺描繪得明亮清晰。
同樣受到光線照射的背景樹木，相反的描繪得較為模糊。這樣就可以產生遠近感。

◀ 季節和背景的色調、人物的色調

人物陰影的部分使用暗沉的暖色系統整，受光線照射的部分則用明亮的奶油色系，強調出對比變化。
眼睛的顏色和背景部分為同色系，就會有和插畫融為一體的感覺。

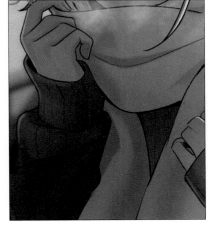

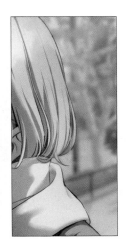

◆ 角色的視線對象

角色的視線往上抬。由此可知，這個女孩視線所見的「你」比她高，或是你在比較高的位置往下看的樣子。

角色的視線

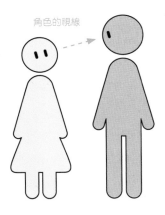

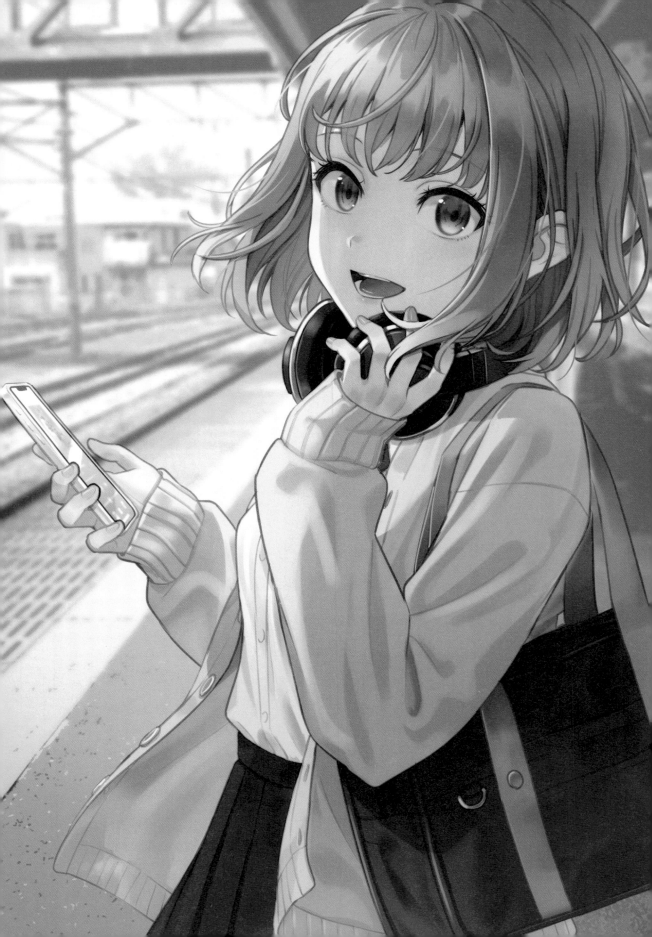

❤ 一如既往的車站與早晨

放射線構圖是代表性的構圖之一。往遠處綿延不斷的軌道，表現出遠近感。整體色彩都用冷色系的色調統一調性。

飛揚的衣襬和風吹起的髮絲，則可以看出現在正處於涼爽的季節。

◆ 構圖

· 放射線構圖

放射線構圖是指決定一處當成中心點，然後由此描繪出放射狀的許多線條，並且將題材配置其上的構圖。

插畫會產生遠近感。另外，構圖看起來較寬闊，透過描繪手法還可呈現充滿張力的畫面。這是一種很常見的作畫手法。

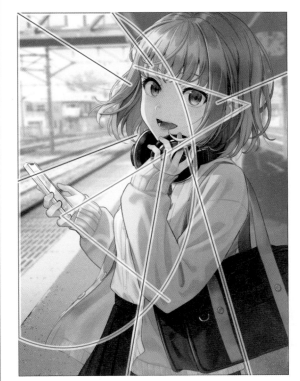

「早安」／日向 AZURI

◆ 觀看者視角和角色的關係

車站屋頂

角色的視線

吹進車站月台的風

車站月台

軌道

這幅插畫中，角色和「你」幾乎在同一條視線。

另外，在整體的藍色調配色中，照入了柔和的陽光。透過這樣的描繪可知場景在涼爽早晨的車站裡。

💘 細節部分使用的技巧

◆ 構圖分析

利用背景和題材形成引導視線

作畫的結構為放射線構圖。這也屬於一種經典
的構圖手法。而且軌道、月台、包包和建築線
條都描繪在由放射線構圖形成的集中線上。
這樣的描繪手法可以先將人的視線吸引至臉部
周圍，形成視線從臉移到手、從全身移到背景
的構圖。

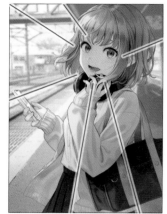

輔助 **看點物件形成的引導視線**

在放射線構圖中，因為要引導視線至角色的臉
部，所以這裡要將視線從眼睛引導至角色全身。
稍微露出耳朵的髮型，讓耳朵部分變得較為明
亮，而直接將視線引導至附近的手。接著順著
手的角度看到拿著手機的手，之後又順勢讓人
將視線落在包包上。

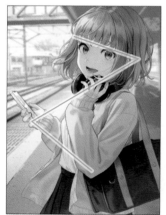

輔助 **添加明暗**

描繪插畫時不可或缺的就是要有對比變化。例
如在想呈現的部分利用光線照射，描繪得亮一
些，並且將輔助的主題融入陰影之中。
將受注目的部分和其他部分做出明顯的區別。
在這幅作品中，畫面的左半邊描繪得較為明亮，
讓人聚焦在女孩的表情和手部周圍。

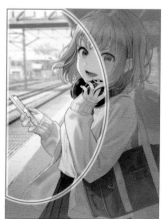

◆ 資訊編排

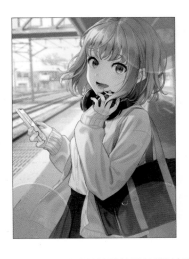

◀ 減少角落資訊

請省略資訊。這樣一來就可以將視線集中在重要的題材。這裡減少了角落的資訊。
如此描繪的構圖，就會使視線集中在最希望讓人看見的人物身上。若過度省略會降低整體氛圍，所以分寸拿捏很重要。

◀ 早晨的氛圍與陽光的色調

早晨陽光巧妙地融入頭髮和肌膚色調，描繪出明亮柔和的陽光。若維持這樣的淡色調，整體會顯得朦朧模糊。因此添加深色調（右側／陰影色），讓整個畫面更完整鮮明。

氛圍色調

陰影色調

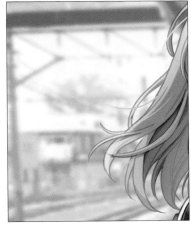

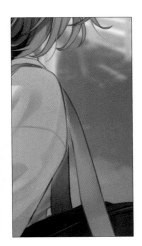

◆ 角色的視線對象

看得出來角色的視線稍微往上抬。和這個女孩一起的「你」，與其身高相仿或稍微高一點。
從女孩的表情可聯想到你在早上的車站巧遇同班同學、相互打招呼交談的情境。

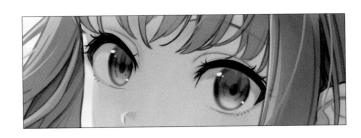

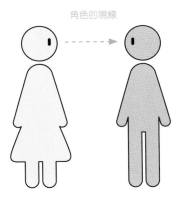

角色的視線

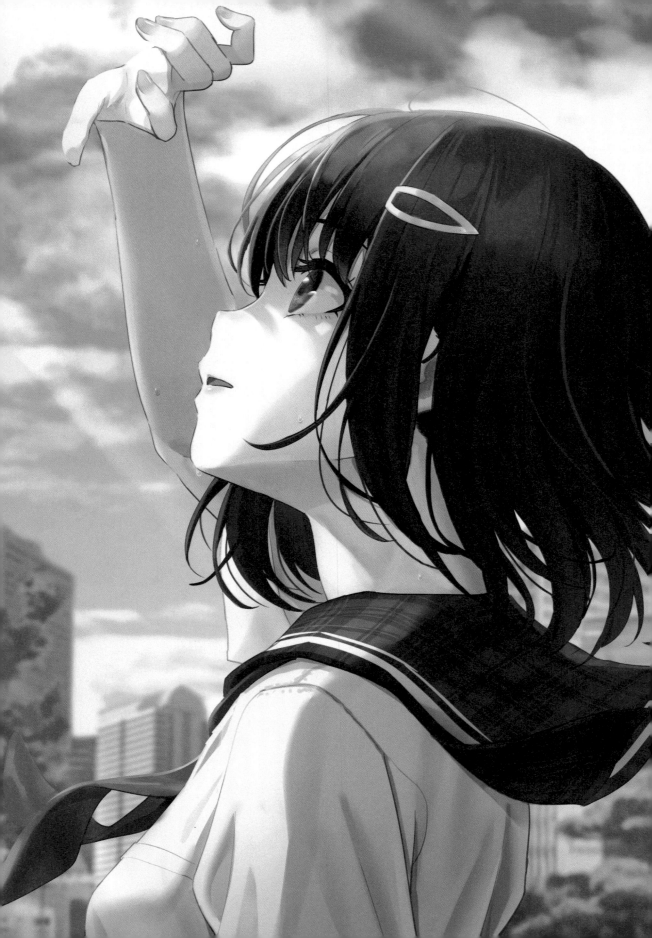

✿ 夏天仰望太陽的女孩

用手遮擋夏日陽光的女孩。插畫使用日本人熟悉的白銀比例和 RAILMAN 比例，並且在構圖上安排主要的描繪內容。
白銀比例自古就常使用於日本建築中。而其中的律動也會帶給觀看著安定感。

◆ 構圖

- 白銀比例構圖
- RAILMAN比例構圖

畫中使用的白銀比例幾乎是 5：7 的縱橫比例。
這是日本人最熟知的形狀之一。
另外還使用了 RAILMAN 比例，沿著交會線描繪髮飾和背景建築等重點。

所謂的 RAILMAN 比例
這是指構圖的主要題材會分配
在畫面四等分的分割線與兩條
對角線交會的焦點上。

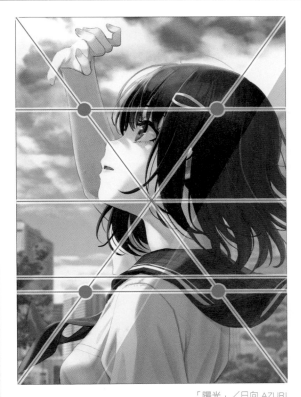

「陽光」／日向 AZURI

◆ 觀看者視角和角色的關係

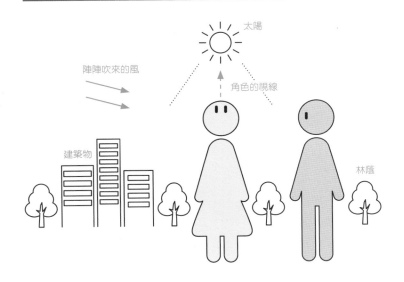

太陽

陣陣吹來的風

角色的視線

建築物

林蔭

「你」從女孩的左側看著她的側臉，視線幾乎與她同高。
在陽光的照耀下，女孩前面較為明亮，相對的，後面為陰暗的陰影。

💘 細節部分使用的技巧

◆ 構圖分析

主要 白銀比例構圖

白銀比例又稱為『1：√2法則』和『大和比例』。
包括 A 版和 B 版的紙張在內，榻榻米和建築等
也常見到這種比例。
這裡使用白銀比例將背景分割成天空和地面。天
空占較多的比例，使作品呈現晴朗的夏天氣息。

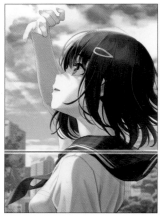

輔助 背景的律動感

沿著白銀比例和 RAILMAN 比例的線條，放置想
呈現的物件。這樣就可以讓插畫產生律動。
風吹動的制服蝴蝶結等，都是沿著這些線條描繪
出輕盈的感覺。這些都可以讓插畫多了律動。

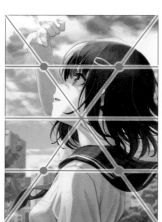

輔助 對比強調

描繪出清晰分明的光影對比，在插畫添加強弱變
化。這樣就可以一下子提升描繪內容的立體感。
明亮處和陰暗處交界（又稱明暗交界線）的線條
清晰分明，藉此突顯光線的強烈。
另外，身後的陰影部分稍微加一點反光，就可以
使人物更立體，讓人覺得更真實。

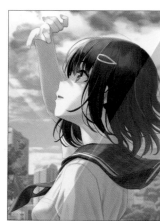

◆ 資訊編排

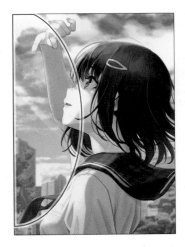

◁ 將視線引導至陽光、臉龐和胸前

構圖形成從陽光→頭部→胸前的移動的斜線，在這裡添加光影做出指引線。在手掌和臉頰等最直接受到光照的部分，添加白色光線加強光源來源。
另一方面，其他部分用一半的色調描繪暗沉的陰影，營造立體感。

◁ 夏日陽光與陰影

身體前面因為天空的光源呈現如燈光明亮的圖像，在背面添加陰影使畫面有了對比變化。將光源設定在更高的位置（左上方），表現出夏日的陽光。
畫面重點之一的制服衣領也添加了光影對比，並且利用衣領因風吹飄動的樣子為插畫添加律動。

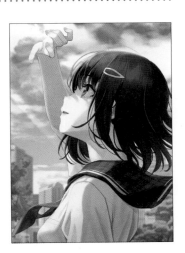

◆ 角色的視線對象

仰望太陽的女孩，視線彼端的手背擋住盛夏陽光。女孩在光線穿過指縫的照耀下，眼睛、臉頰和脖子都顯得又白又亮。

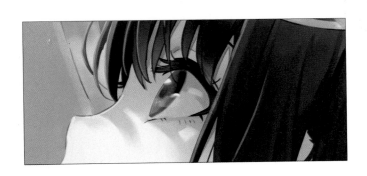

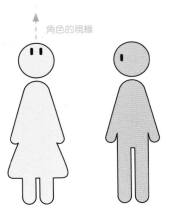

角色的視線

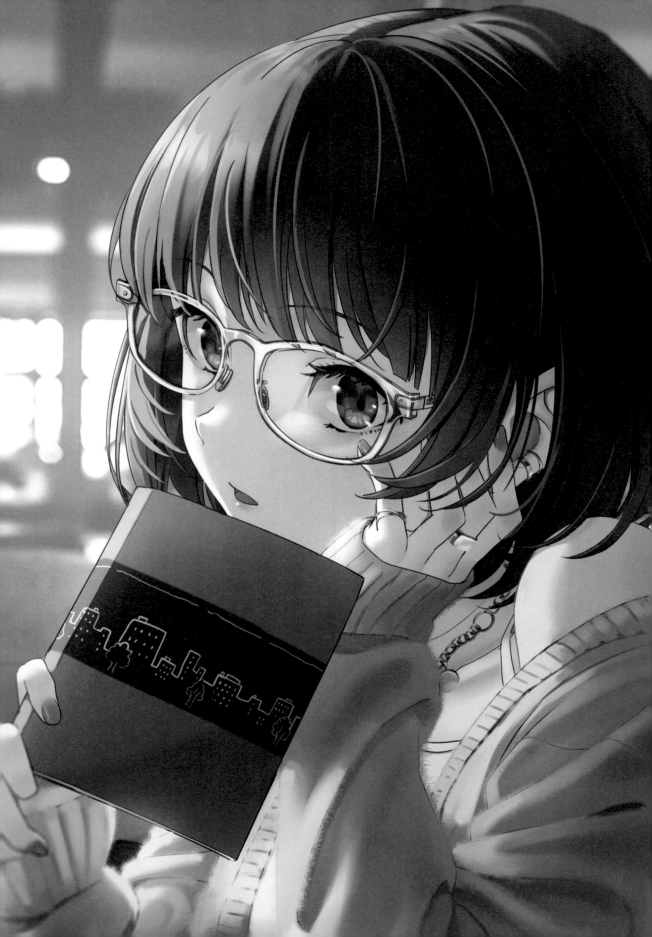

♥ 在咖啡店的視線交會

插畫描繪的是灑落的陽光下，女孩坐在咖啡店吧檯看書，視線候地抬起的瞬間。

這裡主要使用的構圖法為 U 形構圖、三分法構圖和三角形構圖。另外，真實的背景大大提升了插畫的完整度。

◆ 構圖

・U形構圖
・三分法構圖
・三角形構圖

這幅插畫最想呈現的就是臉部。如描繪半圓形（U字形）般，將陽光明亮照耀在臉部（紅色線條）。並且在其中融入三角形構圖加以強調（綠色線條）。而且將題材都配置在三分法構圖的四個交會點上。這樣一來，使插畫整體既平衡又協調。

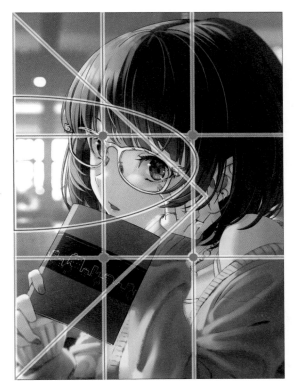

「在咖啡店看書」／日向 AZURI

◆ 觀看者視角和角色的關係

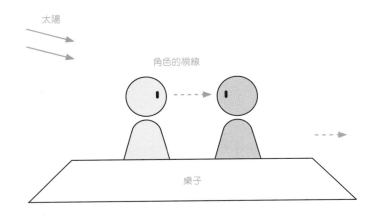

太陽

角色的視線

桌子

閱讀中的女孩手托著腮，所以眼睛稍微往上看。但是視線高度幾乎和「你」相同。因此「你」應該也坐在相同高度的椅子。

插畫描繪的是她發現「你」的視線，不經意抬頭，兩人四目相對的瞬間。這張臉放大得幾乎占去畫面的一半。插畫還利用真實背景詮釋出『真愛視角距離』。

❤️ 細節部分使用的技巧

◆ 構圖分析

主要 雙眼凝視形成的 U 形構圖

這幅畫中陽光擔任照明的角色。想最先讓視線集中的地方就是一臉慵懶的表情。這裡受到陽光照射，並且利用光線反射形成 U 形構圖。在靠近臉部的書本封面和左手腕外側添加陰影降低色調。利用光線和陰影的對比，讓臉部表情顯得更加清晰。

 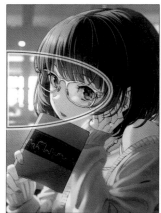

輔助 以三分法構圖取得平衡

在三分法構圖的交會點上，分別描繪了眼睛、書本和手等元素，讓畫面取得平衡。
另外在三分法構圖的正中央放入最想呈現的描繪內容。這種描繪手法有效將視線集中在中心部分。

輔助 將題材放入三角形區塊中

三角形構圖有各種形式，有時利用多個題材創造出三角形構圖，有時會像這次的插畫一樣，用一個描繪題材構成三角形。不論如何，都是將描繪內容收入三角形中，藉此讓視線集中於此，還可以讓插畫形成躍動感。

 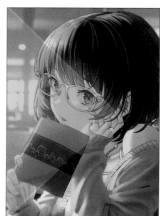

◆ 資訊編排

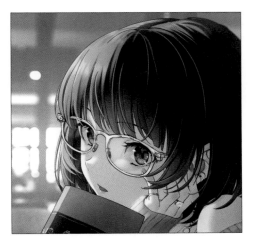

◀ 以眼鏡、瀏海、亮光豐富資訊量吸引目光

將許多題材集中在最想呈現的地方，引起大家的注視。這次希望將大家的視線引導至臉部周圍，所以描繪了眼鏡、瀏海、因為陽光反射顯得晶瑩剔透的眼睛等。

另外，讓手接近臉部，還將使用強調色的衣服袖口描繪在「想呈現的地方」。眼睛刻意畫成較大的球狀，並且添加顏色。

◀ 以樸質色調輕鬆增加亮點

眼睛和衣服使用強調色，為插畫添加亮點。這時髮色和背景以樸質沉穩的色調統合，因此即便色調不鮮豔，也很容易給人留下鮮明的印象。

◆ 角色的視線對象

你和手托腮的視線高度幾乎相同。由此可知，女孩所見的「你」應該坐在和女孩相同的高度（椅子），或身高所差無幾。

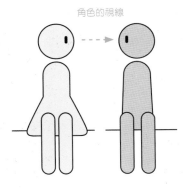

角色的視線

💘情人節海報

這是以情人節海報為意象描繪的作品。特徵是單手拿巧克力、回眸一笑的美女。
用粉紅色和紅色等暖色系表現期待雀躍的心情，並且利用圍巾表現出季節。這裡使用了回眸的構圖、費氏數列構圖和三分法構圖等技法。

◆ 構圖

・回眸的構圖
・費氏數列構圖
・三分法構圖

主要的構圖為有安定感的回眸構圖，並在其中使用了以黃金比例為人熟知的費氏數列構圖和三分法構圖。
閃耀的藍色眼睛、巧克力、花朵等題材放置在臉部周圍，形成引導視線落在插畫上半部的構圖。

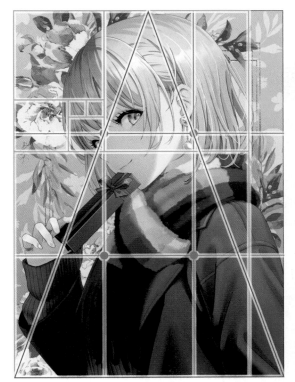

「情人節」／日向 AZURI

◆ 觀看者視角和角色的關係

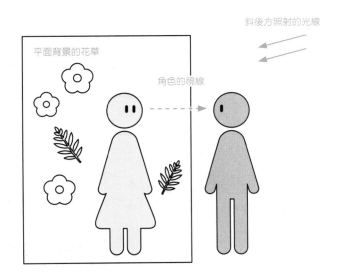

斜後方照射的光線

平面背景的花草

角色的視線

面帶神秘微笑的女孩。她由下往上挑起的視線目標是「你」。這時「你」的身高較高，而且有光線從兩人身後斜斜照射過來。
背景描繪了花草，彷彿情人節華麗繽紛的海報。

💘 細節部分使用的技巧

◆ 構圖分析

[主要] 畫面沉穩的回眸構圖

角色描繪占滿了整個畫面，會形成一股壓迫感，有可能會破壞動態表現和律動感。這時就可以描繪成「回眸構圖」等姿勢。
角色本身成流線形，這樣就可以讓畫面顯得自然活潑又有躍動感。

 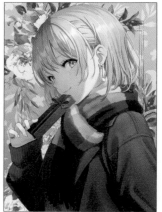

[輔助] 優雅的費氏數列構圖

費氏數列是由義大利的數學家所發現。從 1 開始，將前面的數字合計後，依序排列成『1、2、3、5、8、13……』，就會形成黃金比例（1：1.618）的漩渦形狀（紅色線條）。
這個協調的黃金比例常見於大自然中。若運用在繪畫構圖，就可以建構出比例協調的畫面。

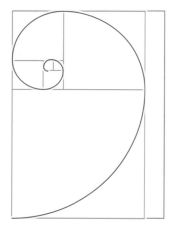 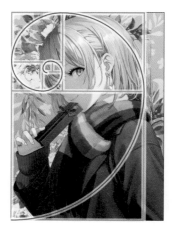

[輔助] 以三分法構圖統整畫面

三分法構圖形成的九個方塊中，將想呈現的資訊濃縮在中央和上方的方塊。並且將明亮部分配置在上方，下方則為暗色調來統整。透過這種手法將觀看者的視線引導至插畫的上方。
另外，將女孩的眼睛和巧克力等想呈現的題材，描繪在三分法構圖的四個交會點上，就可以形成比例協調的構圖。

◆ 資訊編排

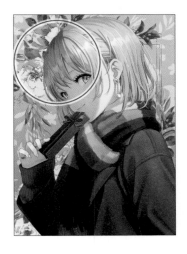

◀ 用背景的花吸引目光

這張插圖中最想讓大家看到的部分是女孩的臉和表情。因此將眼睛的顏色塗上鮮明的強調色。並且在靠近臉部的背景中添加花朵，增加較多的資訊量，將視線引導至臉部周圍。

另一方面，降低其他部分的資訊量。這種畫法可以自然將目光移動至臉部周圍。

◀ 用逆光表現神秘與優雅

回眸美女的特徵是，獨特的眼波流轉。斜斜由下往上望的表情流露出謎樣的神祕感。此外，還在這裡利用逆光形成的陰影，讓插畫瀰漫著深不可測的神祕氛圍。

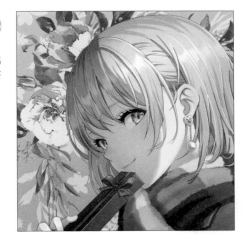

◆ 角色的視線對象

這是以海報為靈感所描繪的插畫。角色視線的對象是望著海報的人們。

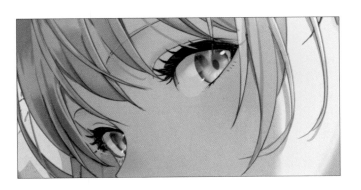

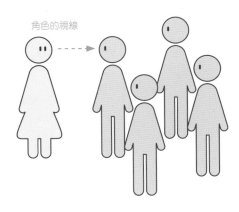

角色的視線

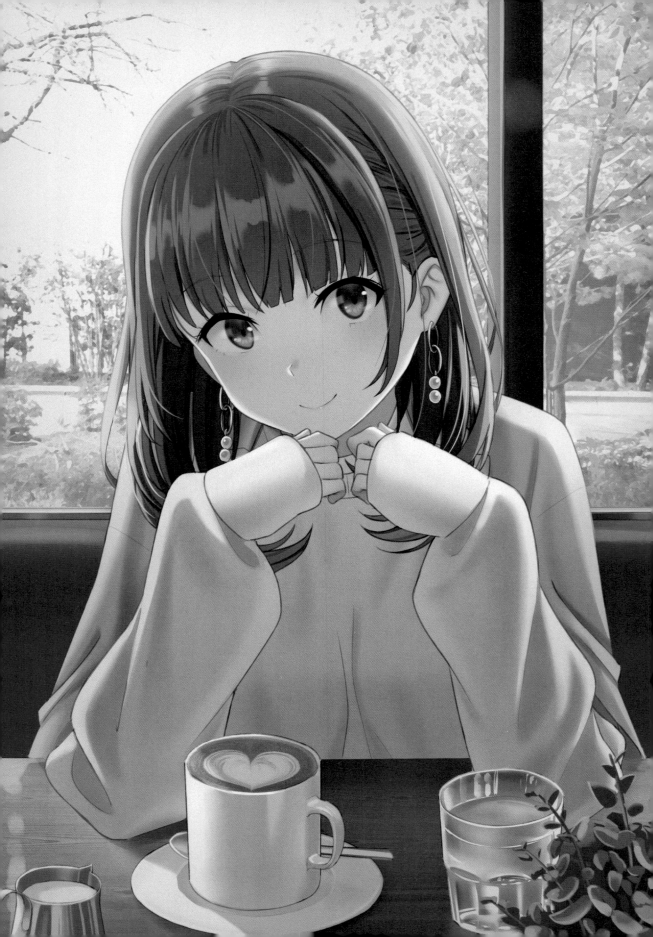

💘 在時尚咖啡店的正式約會

在咖啡店相對而坐的座位，享受白天約會的女孩。擺放在前方的咖啡杯等小物件以及窗外開闊的景色，兩者形成的對比也是插畫的看點。插畫利用了三角形構圖、二分法構圖和排列，描繪出這些元素。

◆ 構圖

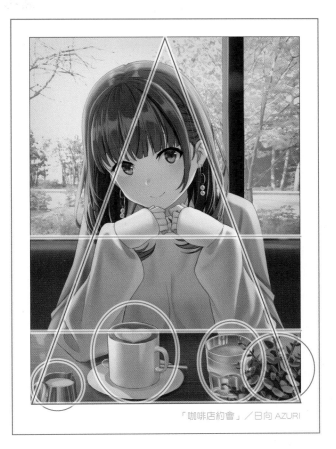

「咖啡店約會」／日向 AZURI

- ・三角形構圖
- ・二分法構圖
- ・排列

整齊的三角形構圖使整體畫面取得平衡，並且賦予插畫安定感。另外，以窗戶以及沙發形成的二分法構圖描繪背景，就會讓插畫整體更完整有規律。
放置在前方的題材和戶外的風景，兩者之間的距離感營造出景深。

◆ 觀看者視角和角色的關係

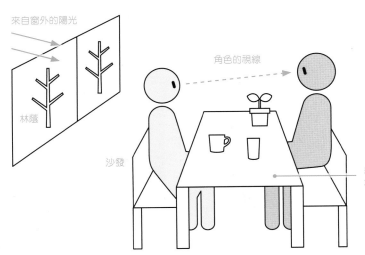

來自窗外的陽光

林蔭

角色的視線

沙發

桌上有馬克杯、水杯和小盆栽

在咖啡店相對而坐的女孩。「你」坐在視線的彼端。從女孩微微歪頭、眼神往上看的動作可知，「你」的位置比較高。

💘 細節部分使用的技巧

◆ 構圖分析

💗 主要 三角形構圖

三角形構圖是取得畫面平衡的一種簡單手法（相反的，有時會用倒三角形用來強調不安定感）。不需要呈正三角形。
在許多繪畫中也可以看到變形的三角形構圖。一旦建構出左右邊長不對稱的形狀，就會讓繪畫顯得活潑有律動。

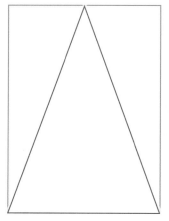 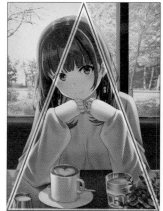

輔助 以三分法表現戶外風景和室內情境

女孩的背景被分割成上下兩個部分。上方描繪了窗外的風景，一下子就營造出景深。沙發的顏色為暗色調，相對於此將窗外的景色設定為亮色調。這樣就會呈現出天空的遼闊和空間的開闊。

 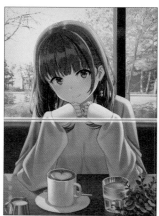

輔助 以排列的題材表現咖啡店的特色

桌面擺放了馬克杯和觀葉植物等題材，表現了場景和季節。擺放時盡量隨機放置，避免左右對稱。
正中央擺放較高的物件，左右擺放較低的物件，這樣比較能保持畫面的平衡。

 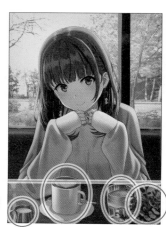

◆ 資訊編排

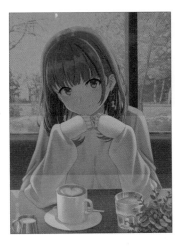

◀ 以遠近感表現出真實感

請使用遠近法。前面擺放的物件畫得又大又清晰，甚至描繪出細節，遠處的物件則描繪得既模糊又顯小。這樣繪畫中就會產生景深。
這幅插畫中前景擺放了馬克杯等小物件（綠色區塊），中景為人物（藍色區塊），遠景為樹木（粉紅色區塊），藉此在整張插畫中營造出空間感。

◀ 從桌面漸漸往內（往畫面上方）加深。

◀ 窗外色調與咖啡店色調的濃淡對比

背後有窗外照入的日光，女孩在逆光中面露微笑。因為身處逆光，女孩的前面幾乎都是陰影，色調也變得較濃。
另一方面，窗外用明亮的淡色調模糊題材。演繹出寬廣和開闊的感覺。

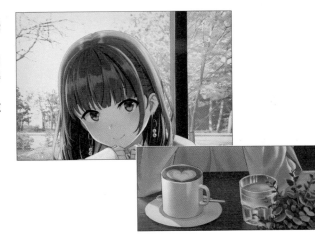

◆ 角色的視線對象

女孩微微抬頭往上看，視線朝向坐在等高沙發上的「你」。你坐著的高度似乎比女孩高。你同樣坐在沙發上，和女孩面對面。

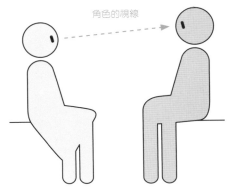

角色的視線

「冬天小徑」

以近距離擷取女孩走在寒冬街道的畫面。描繪得距離之近，彷彿女孩就要從畫面走出，不過畫面中依舊有描繪背景。
利用這種空間表現描繪出「真愛視角的距離」。

「在咖啡店看書」

在咖啡店吧檯，身旁坐著一位看書的女孩。描繪出女孩發現我而視線交會的場景。
和左邊的「冬天小徑」相同，都是用放大畫面和擬真的背景描繪，詮釋出「真愛視角距離」的插畫。

「早安」

在早上電車偶遇同班的美少女。描繪的場景是女孩發現自己並且打招呼的樣子。
以經典手法將軌道和車站的消失點描繪在接近臉部的位置。這樣一來，就形成視線朝向臉部的構圖。

「情人節」

以主視覺、廣告和包裝為意象描繪的女孩插畫，因此並非特殊場景，只是設計了具戲劇性的姿勢。
眼睛所見的顏色包括粉紅色、紅色、茶色等。這樣就能讓人一眼就感受到情人節的氛圍。

「陽光」

我想描繪出夏季酷暑。試著描繪了女孩一手遮住來自陽光的光線，並且抬頭仰望的樣子。
插畫內容簡單，但是卻創造出陽光→頭部→胸前的斜向流動。透過這樣的設計巧思以免構圖變得無趣單調。

「咖啡店約會」

這是在咖啡店相對而坐的約會場景。前面桌子上的細節相當講究，而且題材配置也讓人感到景深空間。
這樣就可以詮釋出少女坐在自己對面的真實感。

Q 請問你喜歡哪一種構圖，哪一個是你覺得容易描繪的構圖，還有你經常使用哪一種構圖？

我很常使用對角線構圖，雖然並未使用在這次的作品範例中。這種構圖會為整張插畫帶來動態感，相當方便，推薦大家使用。

Q 設計構圖時，在插畫配置題材時會注意哪些事項？

最近在插畫中會留意使畫面呈現「3D 空間」的感覺。即便角色沒有特別擺出呈現景深的姿勢，也會留意描繪出前景、中景、遠景，藉此創造插畫的空間感。

Q 請問創作多種插畫版本的訣竅是甚麼？

拓寬自己喜歡的插畫圖案和領域風格類型。然後我覺得就是大量觀看大量模仿。

Q 描繪角色人物時會注意哪些事項？

我會留意避免將姿勢描繪得太僵硬。具體來說就是，「動作讓人感到自然」、「身體線條不要太筆直，要有動態感」、「盡量不要描繪成並排或左右對稱的樣子」。
另外就是我自己也不太擅長的部份，最近一直在摸索如何描繪好「力量和重心」。要考慮的因素有很多，很困難！

Q 描繪背景或小物件等輔助題材時會注意哪些事項？

大量收集資料，大量觀察，大量模仿。

Q 在整理插畫資訊量時（插畫彙整）會注意哪些事項？

我會注意強調自己想要表現的部分。例如：想要讓人注意女孩的臉龐時，就會增加女孩臉部周圍的對比或資訊量。
另一方面，就會避免強調其他部分的資訊量和對比表現。不論繪畫或是觀賞畫作，最理想的繪畫創作就是能讓人一眼看到主題。

Q 為了讓角色充滿魅力的構思方法和作法

在描繪美少女時最重要的就是角色臉部造型和頭髮的描繪方法。要注意的是不要描繪成過時的繪畫圖案。除此之外，還要注意在插畫中完全表現出這個角色特有的動作和表情。

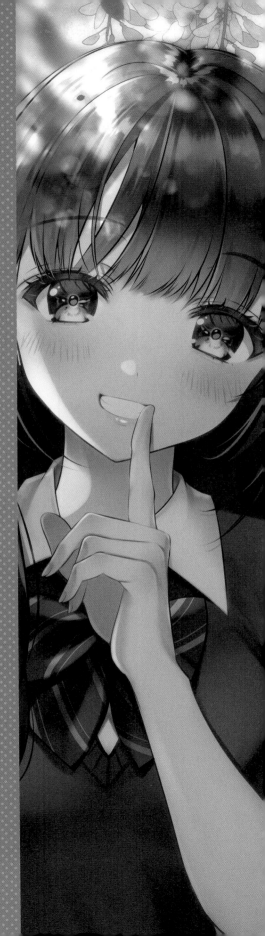

第 **4** 章

光線與季節的構圖

主插畫設計

YUGIR

大家好，我是 YUGIR，是居住在烏龍麵故鄉，香川縣的插畫家。主要承接的案件為 Vtuber 角色設計、社群遊戲和書籍等。擅長描繪女孩閃亮耀眼的場景插畫和角色設計。

Twitter	@yugirlpict
pixiv	https://www.pixiv.net/users/56952038
HP	https://yugirlpict.mystrikingly.com/

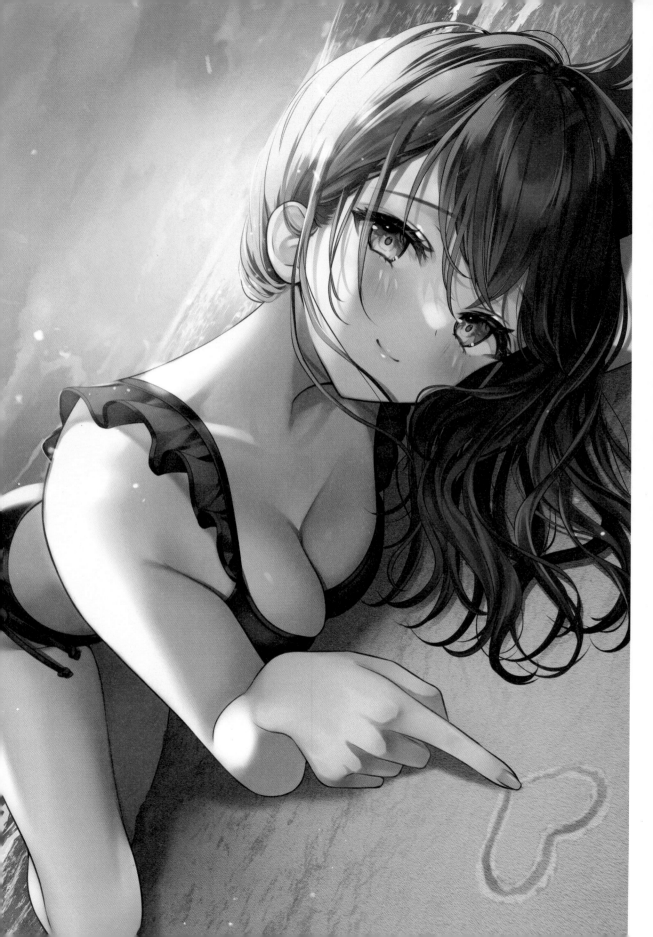

♥ 躺在夏日夕陽的海邊

只有兩人的夏日海邊，夕陽下女孩躺著與「你」相望凝視的場景。用畫在沙灘上心形表達兩人的關係。
女孩戀愛中的溫柔表情、身穿泳衣的曲線美，都讓觀看者心跳加速。另外，構圖中還描繪了鮮明美麗的大海色調。

◆ 構圖

- 特殊的俯視構圖
- 對角線構圖
- 費氏數列曲線

構圖的特色是以俯瞰角度捕捉躺在沙灘的女孩（紅線部分）。從頭部往下的俯視構圖引導視線，並且將女孩溫柔微笑的臉部描繪成最大。因此插畫的結構讓人第一眼就看到臉部。將女孩的身體傾斜配置在畫中，使女孩位在畫面的對角線上。自然引導觀看者的視線從臉部轉移到身體。
另外，整體呈費氏數列曲線的形狀（綠線部分），讓人很容易看到描繪在沙灘的心形。

「專屬兩人的夏天」／ YUGIR

◆ 觀看者視角和角色的關係

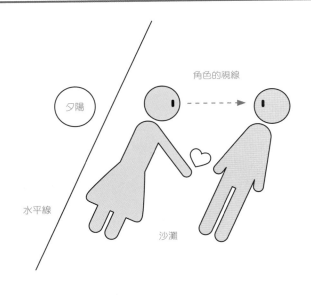

「你」（鏡頭視角）的狀態和女孩一樣橫躺，並且撐起身體一邊。視線位於相當低的位置。
因此無法清楚看到水平線的另一邊。
因為這個關係，美麗的夕陽逆光和輪廓光照在女孩身上，使觀看的人更為聚焦。

♥ 細節部分使用的技巧

◆ 構圖分析

♥ 主要 特殊的俯視構圖

以俯視角度觀看女孩橫躺姿態的構圖。只單獨觀看人體的構圖就是一般的俯視。但是角色的重力卻朝向右下方的地面。

相較於一般從上空俯視的構圖，在姿勢設計、背景安排，角色與地面的關係都有所不同。如此特殊的俯視構圖，為作品表現增添一些新意。

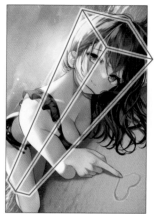

輔助 對角線構圖的引導目標？

X形斜線延伸的對角線構圖。女孩的身體位在斜線上，將視線從戀愛的表情、引導至令人心動的胸前、擺出動作的身體。對角線成了背景的軸線，視線從夕陽餘暉，往內延伸至胸前，再移動到指尖指出的心形記號。

觀看者自己對女孩一見鍾情後，又為天空的美麗和女孩的性感悸動不已，並且瞭解了兩人的關係。這就是插畫的構成內容。

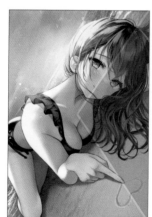

輔助 以費氏數列曲線考量

曲線的形狀從心形到女孩的手臂、天空，再到臉的位置（綠線）。描繪配置涵蓋了上半身的各個重點。構圖複雜卻又經過縝密的考量。

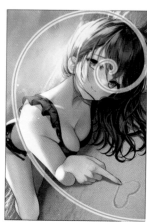

◆ 資訊編排

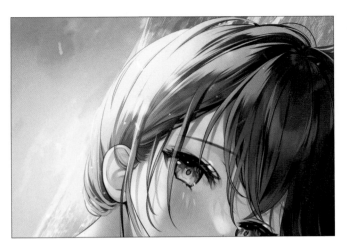

◁ 夕陽的輪廓光

繪圖中，先要讓人注意到女孩的表情，所以在臉部照射強烈的夕陽輪廓光，創造出光線的視線引導。

柔和的逆光和溫暖的輪廓光與女孩較暗的髮色形成對比，更能集中目光。而且還能增加透明感與光澤感。

◁ 以天空的豐富色調表現夏天

這次以夕陽海邊的場景描繪畫面。刻意設計成不易看到大海的構圖，所以在夕陽的天空混入了讓人聯想到夏天和大海的藍色調。
整個天空的色調接近橘色系，利用漸層讓整體看起來充滿抒情氛圍，展現色調之美。

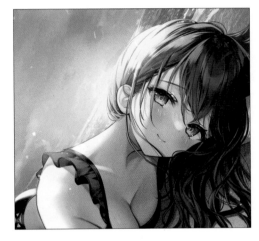

天空的色調

◆ 角色的視線對象

臉稍微側向一邊，女孩的視線直盯著觀看者。眼睛的下眼瞼稍微凸起，表現笑意。並且描繪成有點八字型的眉毛，形成可愛又令人心動的表情。
在眼睛混入和天空相同的藍色和黃色，增加描繪的細節。這樣就更容易讓觀看者集中視線。

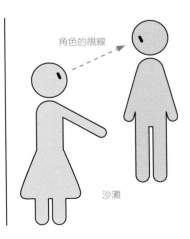

角色的視線

沙灘

✍ 5月紫藤花瀑下的斑駁光點

插畫中女孩在無人知曉的地方，紫藤花瀑下的斑駁光點中，和「你」共享秘密。利用陽光穿透紫藤花瀑灑落的光點，表現出帶有神祕感的氛圍。食指放在嘴邊，表示保守秘密的姿勢，表情淘氣。因為想呈現這個表情，所以將手放在臉部周圍，吸引目光。

◆ 構圖

· 垂直構圖
· 三角形構圖
· 鋸齒線

整體構圖主要是紫藤花瀑的垂直線條（紅線）。輔助構圖使用了三角形構圖（藍線），還有利用物件分布形成鋸齒狀的視線引導（綠線）。
只有垂直線條和三角形構圖，很容易讓畫面過於僵硬。因此在紫藤花瀑的垂直線條添加模糊。並且在前後關係與大小做出明顯差異，將畫面調整得鬆散一些。

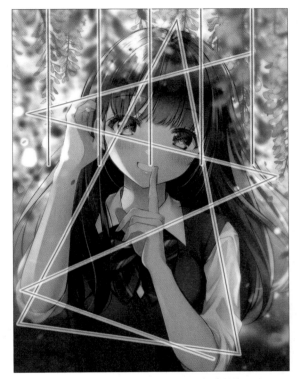

「秘密基地」／ YUGIR

◆ 觀看者視角和角色的關係

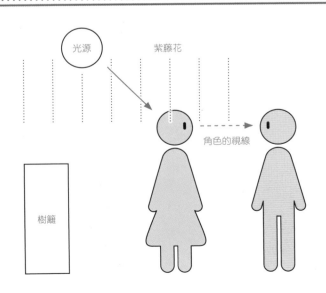

光源

紫藤花

角色的視線

樹籬

女孩和「你」設定為傳統的站立位置，兩人正面相對直視。
紫藤花的配置幾乎覆蓋了女孩整張臉。光線穿過紫藤花瀑，因此女孩身上有斑駁的光點，呈強烈的逆光狀態。

❥ 細節部分使用的技巧

◆ 構圖分析

❤ 主要 以自然物件形成垂直構圖

紫藤花的線條垂直落下，形成由上往下的視線移動。紫藤花為許多水滴型的物件往下垂掛，因此不同於人工物件形成的垂直線條。
資訊量很容易變多。基本上不需要清楚描繪，利用模糊或透明感的方式描繪。紫藤花的長度倘若一致就會顯得太不自然。基本上長度大約落在女孩的臉部周圍，並且做出長短不一的自然樣貌。

輔助 三角形構圖與中心物件

女孩的上半身由三角形構圖包圍。以臉和手肘為起點形成三角形的三個角。稍微傾斜，表現出女孩淘氣與好玩的心。
三角形的中心描繪了比食指的手。視線往手指的指向（臉部）引導，同時讓人注意到淘氣微笑的嘴。

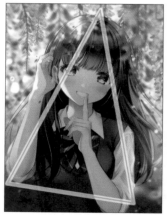

輔助 以鋸齒狀營造活潑動態

整體構圖安定，因此用鋸齒線引導視線。這樣就會產生動態感。觀看者的視線從前面模糊的紫藤花，移到將頭髮撥到耳後的手、飄起的髮絲、微笑的嘴和手肘。
構圖中可看到透過視線移動，表現出女孩整體的動作，還有清爽的五月微風，以及漫天飛舞的紫藤花瓣。

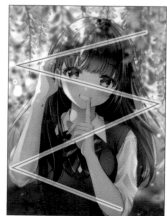

◆ 資訊編排

頭部前面有紫藤花，增加資訊量。將有顆粒感的紫藤花模糊，並且放在臉部周圍，使視線引導至眼睛和臉部。
另外，變化女孩前面、後面和背景的花朵描繪方式、大小和顏色。這樣就可以表現景深。

紫色的形象

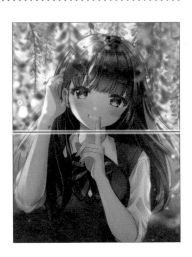

顏色有自己的形象。藍色代表清爽、涼爽，紅色代表溫暖、炎熱等。每種顏色都有代表性的形象。紫色則很容易給人「神秘」、「深不可測」等感覺。
這幅插畫的主題為「秘密」和紫色的形象不謀而合。描繪紫色時，搭配了淡色調和綠色等自然色調，以便沖淡一些顏色的既定印象。

◆ 角色的視線對象

女孩稍微歪著頭，以沉穩又帶點淘氣微笑的視線看著觀看者。
眼睛中稍微混入背景的紫色。反射光也使用紫色和相近的粉紅色，統合整體插畫的調性。

角色的視線

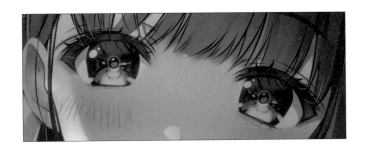

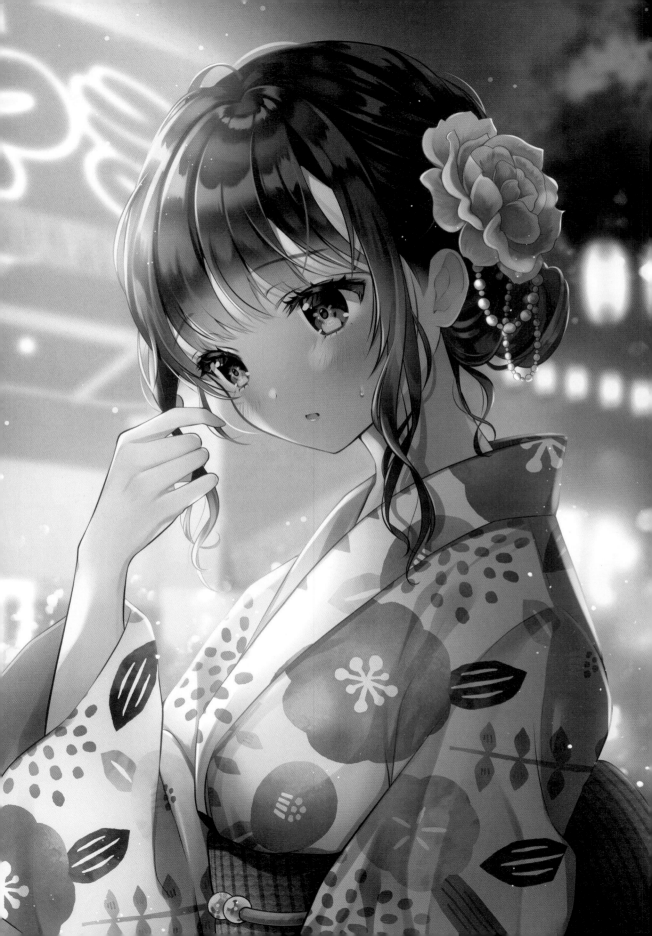

♥ 明暗交織下的沉靜風情

女孩和喜歡的人一起參加夏日祭典,並且打扮成身穿浴衣的樣子。在夜晚、夏日祭典、浴衣建構的場景中,以擺攤的燈光和街道的黑暗營造出明暗交錯的畫面。
暖色系的燈光、樹木沉穩的色調使畫面柔和且沉靜。

◆ 構圖

· Z形構圖
· 對角線構圖

畫面左側灑落強烈的亮光,照在人物身上,讓人將目光停留在光線照射最明亮的臉部。創造 Z 字形的視線引導(紅線)將手描繪在臉部的周圍,讓目光聚焦在人物臉部。
接著視線從髮飾花朵(下面的珍珠為點睛之筆),依序移動到光線照射下的大圖案浴衣、深紫色陰影籠罩下的肩膀。這種引導方法經常使用在海報和宣傳單中,所以可以提升插畫的完整度。

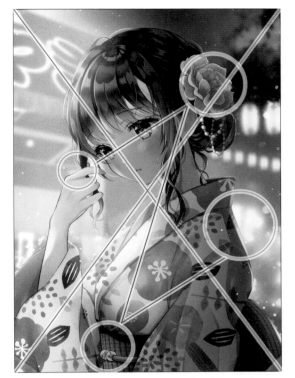

「好看嗎?」/ YUGIR

輔助 **以對角線構圖形成對比**

以明暗分割

將題材配置在對角線上

人物頭部微傾,表現動態感,營造出柔和氛圍。大的題材(髮飾和腰帶)放置在對角線上,讓畫面取得平衡。無法在畫面上看到完整的腰帶,是為了讓人聯想到浴衣在畫面外的全貌。試圖呈現比實際描繪部分更大的範圍。
這個對角線扮演了劃分明暗的角色。瞇起眼睛從遠處看插畫時,應該可以看出明暗斜向劃分的樣子。攤商的燈光從左側灑落,脖子和肩膀落下紫色的陰影。為了讓人物看起來更加耀眼奪目,將人物配置在高對比的中心,看起來也格外地與眾不同。

畢業典禮時從櫻花灑落的柔光

插畫描繪的瞬間是，在畢業典禮上學妹將「你」叫住說道：「可以給我學長制服上的第二顆扣子嗎？」。畫面利用「你」（學長）的身高，表現出女孩嬌小可愛的樣子。

為了從「你」的視線反映出女孩的個子嬌小，將插畫設計成俯視構圖。構圖簡單，所以利用漫天飛舞的櫻花飄落營造動態感。

◆ 構圖

. .

- ・俯視構圖
- ・鋸齒線

這張俯視構圖是為了讓人想像另一方的構圖。應該有位高個子的男孩在女孩眼前。即便高個子男孩沒有出現在畫面中，從泛紅的雙頰也能有所想像。打在頭上的高對比黃色光線，營造出春天清爽的氛圍。而且強調了頭部比身體還靠近畫面的前面。

相反的腳邊都是陰影，而且越接近地面色調越暗。這樣就更能營造出遠近感。手和肩膀有中等對比的光線照射。相較於照射在頭部的光線明顯減弱許多。畫面用頭部、肩膀、腳邊，分成三段層次。為了更加強景深，前面為大片的櫻花花瓣，後面則是小片的櫻花花瓣。俯視構圖中除了上至下的景深之外，還可營造出地面（人物背後）的景深。

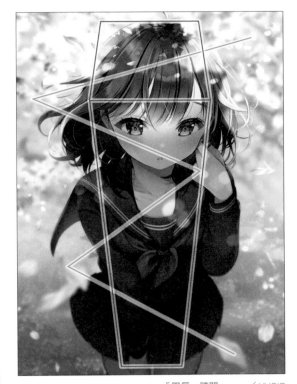

「學長，請問……」／ YUGIR

輔助 以鋸齒狀營造活潑動態

人物幾乎是直立站姿。為了營造動態感，大膽描繪出漫天飛舞的櫻花。關鍵重點的大片櫻花花瓣呈鋸齒狀分布。以此為參考，在畫面中加入往地面的鋸齒狀基準線（右上方綠色的線），創造躍動感。

另外，透過大範圍的視線引導，讓人可以觀賞到插畫的各個角落，也為站立的女孩添加了生命力。具體來說，為了讓臉部角度添加動態感，加強髮絲飄動的幅度。還將手舉起接近臉部，並且將雙手描繪成完全不同的角度。

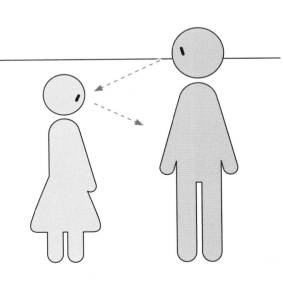

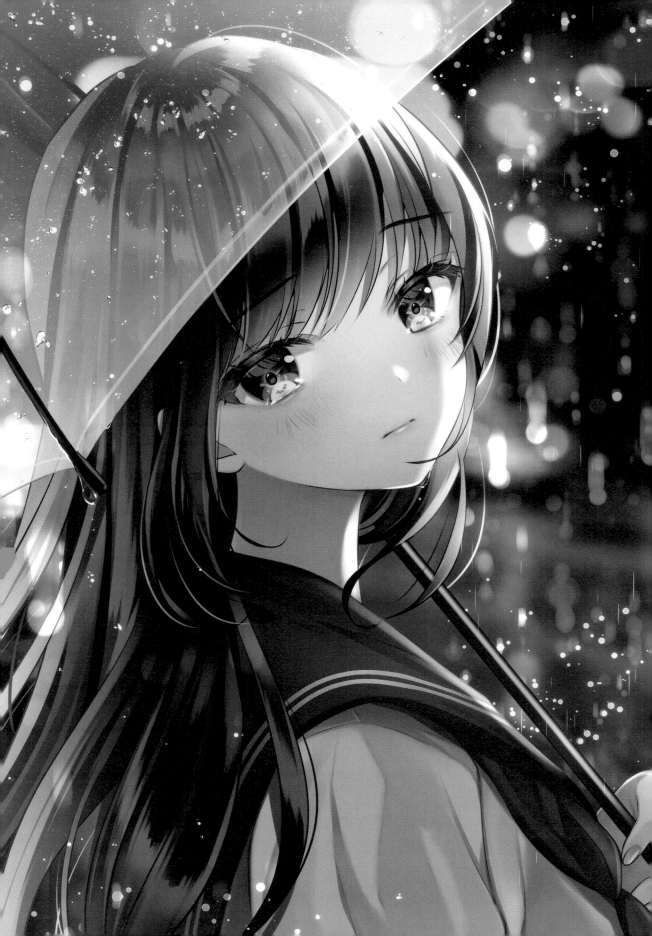

❤️ 雨夜街道的點點燈火

在夜晚回家的路上，即將分別之時卻又想待在一起。只有你和女孩兩人的場景，並且用雨水表現女孩哀切的心情。
構圖試圖讓人容易注意到女孩的眼神，並且在空間的運用、資訊量的調整都經過精心設計。

◆ 構圖

・對角線構圖
・光跡線

對角線構圖是基本構圖的一種。將對角連線，再沿著對角線斜向設計出人物。因為斜向的編排設計，使畫面變得活潑，創造出跳脫日常的空間。這條斜線可以不完全在對角線上。
另外，沿著斜線在右邊區塊留下三角形的空白。雖然是空白，但是構成了背景空間。因為想呈現空白和人物的對比，所以人物面向右側的空白區塊。左上方大膽加入雨傘的描繪，形成自然的景深。雨傘的傾斜角度和對角線平行，並且設定成透明的雨傘，藉此還可利用背景燈火搖曳的街道。

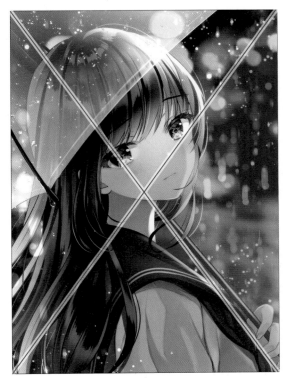

「我不想回家」／ YUGIR

輔助 雨天的光跡線

 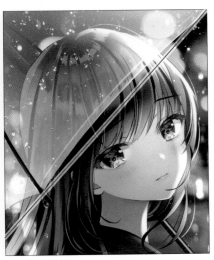

雨傘和眼睛都呈斜線

光跡線是指捕捉發光物件的動態，並且將其軌跡記錄在一幀靜止畫面的鏡頭用語，一如單眼相機以長時間曝光拍攝強調出光線的動態表現。在這張插畫中以雨絲的軌跡展現出來，形成如時間慢慢流淌的情緒表現，所以很適合用於夜景的描繪。
利用近景（雨傘）、中景（人物）、遠景（背景）三個階段，清楚指出女孩的所在位置。因為是擷取胸前以上的構圖，能有效讓人覺得自己與角色的距離相近。由於女孩充滿情緒的眼睛描繪在對角線的正中間，所以會讓人在第一時間就看見。周圍的情境也不會影響到表情，是相當有效好用的方法。

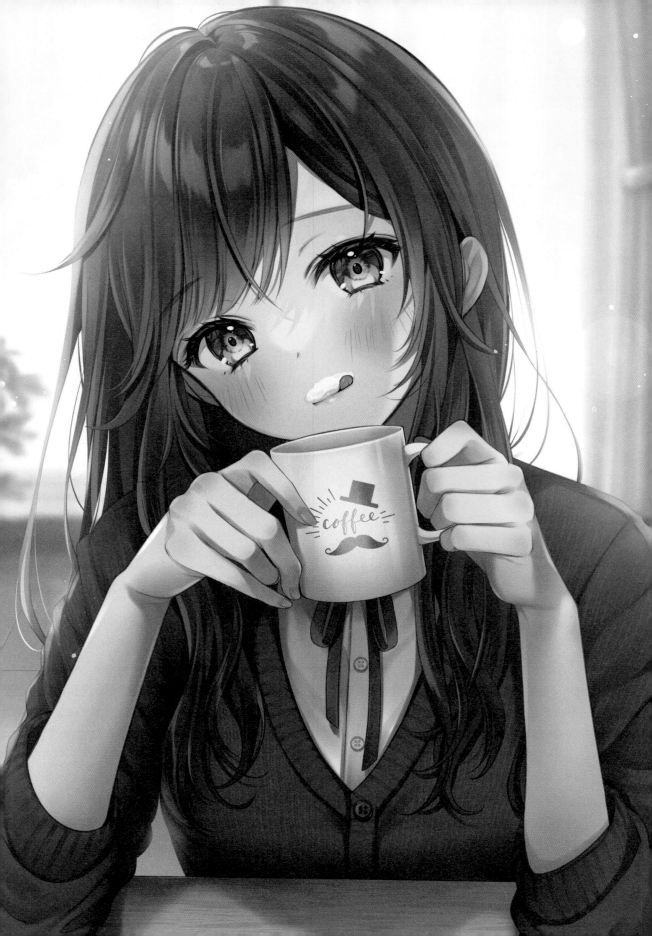

❤ 溫暖的室內柔光

在房間的讀書會，一起啜飲暖呼呼的咖啡，休息片刻的場景。畫中利用略帶心機的可愛動作表現出角色的個性。女孩有點淘氣又可愛，故意讓人看見嘴唇沾上摩卡咖啡的奶泡。

◆ 構圖

・菱形構圖
・三角形構圖

將臉部、馬克杯、手、蝴蝶結等讓人印象深刻的題材都放在中央。由於奶泡鬍子的顏色和大小並不突出，一般很不容易從畫面中發現，但是構圖將其他大的題材都集中在菱形區塊中，使人一下子就看到唇上的奶泡鬍子。
每根手指的動作都不同。這些手指動作也成了表情的一部分，讓人感到活潑生動。
另外，手肘在畫面下方左右撐開，在整個畫面形成一個三角形（綠色的線），避免使人感到空間狹小。插畫中沒有描繪出手肘末端，讓人想像畫面外的空間，使空間顯得比畫面還要寬廣。手、馬克杯、人物的臉部、背景將景深分成三個階段，加深畫面的深度。

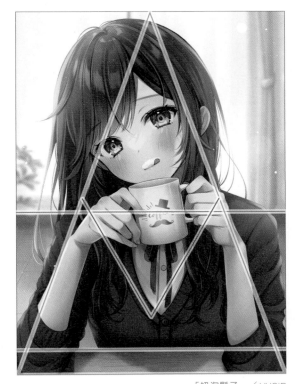

「奶泡鬍子」／ YUGIR

輔助 有安定感的構圖和傾斜

人物的肩膀線條、桌子、窗簾、窗框等都是平行線條。這樣的構圖氛圍沉穩，讓人感到放心。頭部微傾，展現女孩調皮的一面，讓人感到可愛。背景有了躍動感就很難讓人發現頭部微傾的設計。讓背景沉靜使人注意到女孩。
背景的分割線（窗框）並不在畫面的正中央，而在中間偏下方的位置。這樣就不會讓人感到過於死板，呈現出自然配置的畫面。

輔助 視線和頭歪的方向相反

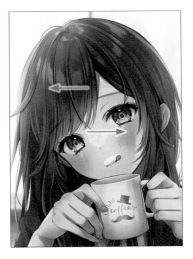

細節部分的設計是，臉部斜向一邊時，頭部在畫面上也會呈現往左邊倒的樣子。從耳朵的描繪就可以清楚了解。視線朝向右邊，與頭部的方向相反，這樣就可以讓人物更栩栩如生。

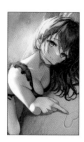

「專屬兩人的夏天」

場景是專屬兩人的夏天回憶。
用描繪在海邊的心形表現兩人的關係。
構圖想法是將戀愛中的女孩表情，身穿泳衣的曲線美，色調美麗的背景，全都放在畫面之中。

「學長，請問……」

「你」在畢業典禮上被學妹叫住的瞬間，學妹向你要求「可以給我你制服第 2 顆扣子嗎？」。描繪成偏俯視的構圖，以學長（＝你）的視線讓人發現身高差。

「秘密基地」

紫藤花瀑壟罩，不會被任何人看見的空間。
在這裡分享秘密，女孩的表情有點淘氣。
描繪時刻意將人物的手放在臉部周圍，使視線被吸引到女孩的表情。

「我不想回家」

夜晚回家的路上，或許那天一起待到很晚，反而讓人還想繼續在一起。用雨天悲傷的氛圍表現這個女孩的心情。
用放大臉部的構圖描繪，讓人注意到女孩欲言又止的眼神。

「好看嗎？」

描繪女孩和喜歡的人一起參加夏日祭典，身穿浴衣時的害羞表情。女孩連眼睛對視都感到害羞，因此視線稍微斜斜往下，髮型也經過精心設計。

「奶泡鬍子」

描繪女高中生在房間讀書的休息時刻，「刻意表現嘴唇沾有摩卡咖啡奶泡」的心機可愛小動作。

Q 請問你喜歡哪一種構圖，哪一個是你覺得容易描繪的構圖，還有你經常使用哪一種構圖？

角色臉部佔據畫面三分之一的構圖，還有經常使用稍微俯視的構圖。

Q 設計構圖時，在插畫配置題材時會注意哪些事項？

我會留意將視線引導至最想表現的地方（通常是主角），並且會在想表現的地方加強明度差異和對比表現，再將背景調整成模糊畫面。

Q 請問創作多種插畫版本的訣竅是甚麼？

我認為是在日常生活中就多多發掘喜歡的物件並且事先儲存。將自己喜歡又心動的物件拍成照片、記錄成筆記、儲存成圖片，以某種形式保存下來當成回憶。

Q 描繪角色人物時會注意哪些事項？

希望插畫能引起大家的共鳴。因此設計角色時會注意不要太奇幻，而要讓人有真實存在的感覺。

Q 描繪背景或小物件等輔助題材時會注意哪些事項？

描繪時一定會準備大量的資料，例如背景描繪會參考接近心中理想氛圍的圖片，物件描繪會參考各種角度的圖片。

Q 在整理插畫資訊量時（插畫彙整）會注意哪些事項？

會留意統一整體配色，希望看來自然。

Q 為了讓角色充滿魅力的構思方法和作法

平常就會觀看大量的可愛女孩插畫，培養自己的眼光。
描繪角色時臉部是特別重要的部分。因此會花時間在臉部描繪，直到自己滿意為止。我認為一如現實，女孩的肌膚和頭髮畫得漂亮就會看起來更可愛。

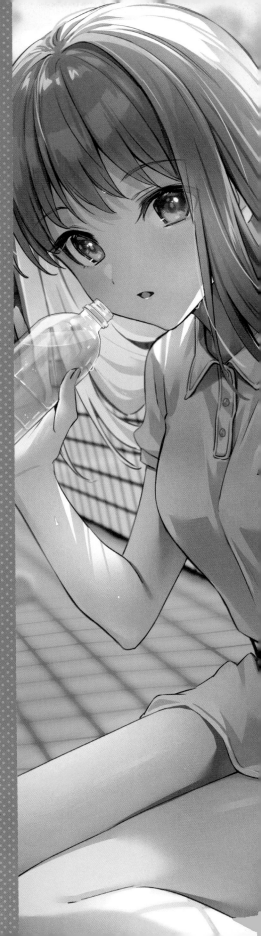

第**5**章

真實感
與構圖

主插畫設計

NAKAMURA

自由插畫家，喜歡可愛蓬鬆的物品。

Twitter @mmnummn
pixiv https://www.pixiv.net/users/25387646
HP https://ododdo.tumblr.com/

❤ 盛夏泳池，遞出的湯匙

構圖的特點是前傾的立體感、景深和躍動感。盛夏陽光位在接近正上方的位置。另一方面，以畫面外的遮陽傘形成逆光的畫面。

以遞出的湯匙為起點，塗上當成強調色的橘色。女孩的舌頭因為糖漿變黃，沒發覺間接接吻的天真爛漫等，描繪出令人心動、色彩鮮明的夏日氣息。

◆ 構圖

・身體前傾的立體感
・題材的配置
・三角形構圖

為了讓湯匙遞出的動作生動，呈現鏡頭視角傾斜的構圖。背景的泳池邊也畫成斜線。題材的Z字形（綠線）分布也配合鏡頭視角設計成傾斜角度。

在空中的三角形構圖描繪了往前伸出的右手、刨冰和臉部（紅線）。此外，將胸部至於中央。背景加入帽子和泳圈，為整體添加景深。這樣就可以加強女孩向對方遞出湯匙的臨場感。

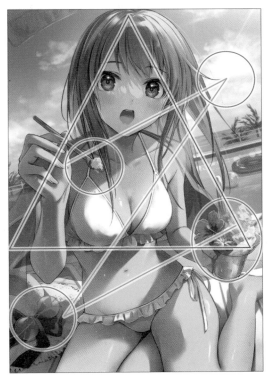

「啊～吃一口」／NAKAMURA

輔助 **傾斜的三角形**

臉部對著鏡頭向右傾斜，讓畫面變得活潑又有趣。身體同樣往右邊，腳則往左邊，設計成相反的方向，讓姿勢產生自然的躍動感。

另外，遮陽傘的陰影覆蓋在臉上，陽光則照在胸前和肚臍，試圖讓人注意胸前和肚臍。

利用光線照射讓目光停留在想呈現的部分。

臉部正面用三角形的配置很容易吸引目光。
逆光構圖中利用鼻梁高光和瀏海的陰影增加資訊量。

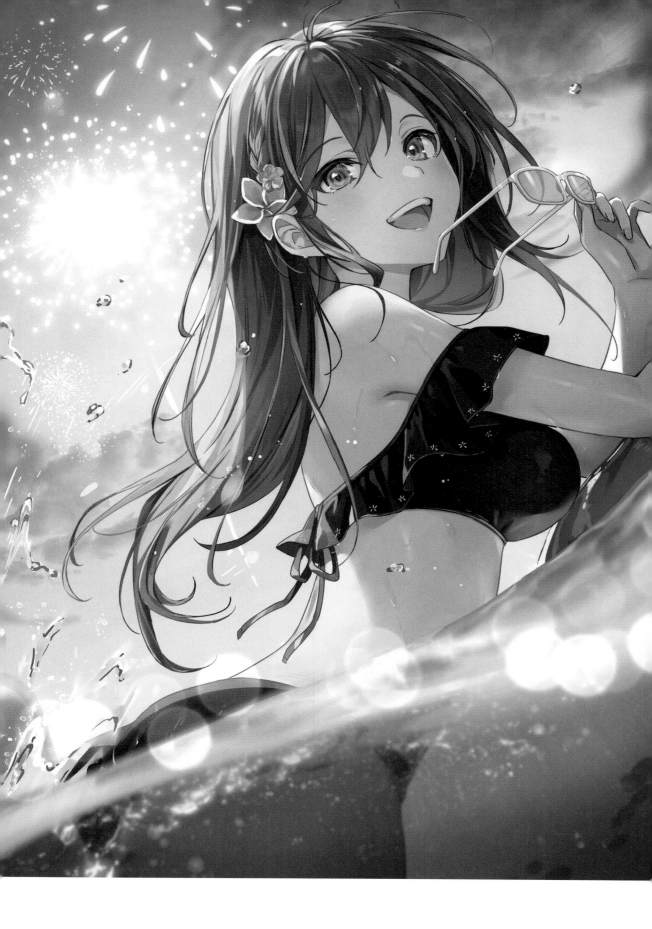

夕陽的海邊與水中的描繪

施放煙火的夕陽時分，女孩回眸一望，讓「你」心跳加速的戲劇性場景。
畫面中利用水花飛濺、水中的泡沫、鏡頭光斑、背景煙火等各種方法，讓畫面顯得閃耀發亮，提升場景的戲劇性效果。

◆ 構圖

. .

・仰視構圖
・畫面前方的水平線

表現空中煙火、女孩、海浪的仰視構圖。鏡頭位在相當低的位置，還有強烈暗示「『相機』鏡頭有一半沒入水中」的特殊表現。
因為視角一半沒入水中，所以水平線就在畫面前面。加上女孩、背景的煙火將整個畫面大致分割成3層，營造出遙遠的景深和真實感。

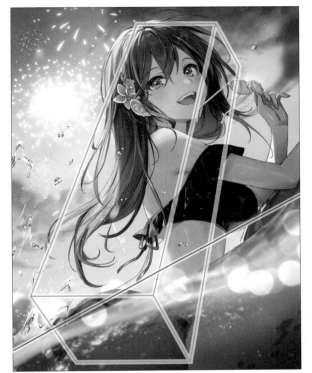

「煙火」／ NAKAMURA

輔助 **耀眼閃亮的表現**

為了表現女孩的魅力，添加了各種形式的亮光表現。首先用主要題材煙火點亮女孩的周圍。接著在女孩背後描繪較大的水花，加強陰影和高光，營造出水潤閃耀的畫面。
接著在海浪線條中添加水中泡沫，盡量增加女孩周圍的資訊量。描繪時選擇顆粒狀的物件，就可以表現出四處飛濺的閃耀效果。

輔助 **水滴模糊的鏡頭光斑**

應用了最適合相機鏡頭表現的鏡頭光斑。使用相機特有的效果，表現出自然神秘的光亮效果。

※ 當用相機拍攝照片或影片，並且有極為明亮的光源照在鏡頭上時，會在暗處產生點點光斑。

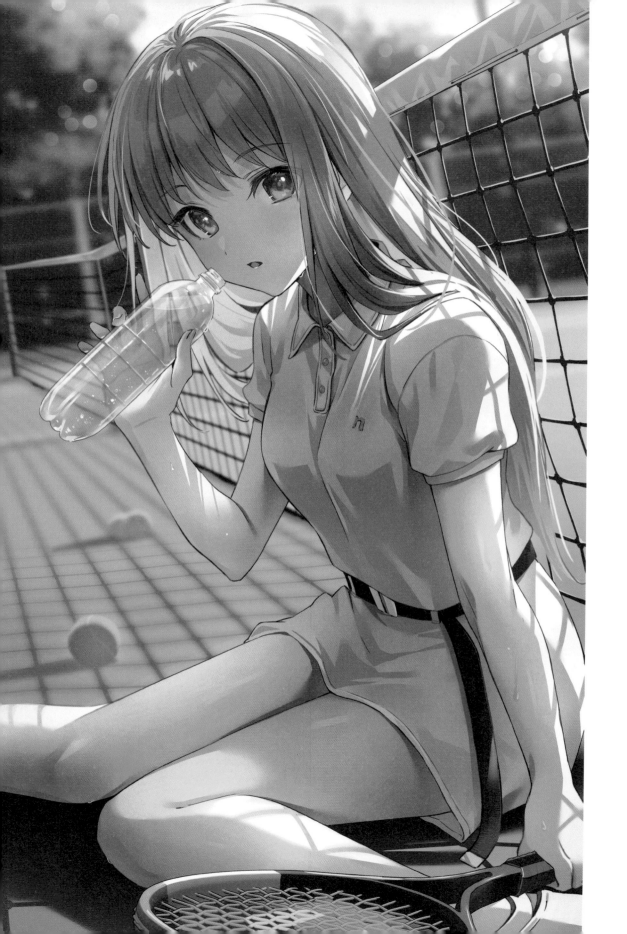

❤ 網球場的遠近感

構圖中網球場上的球網直線讓人感到遠近距離。網眼和其陰影描繪增加了細節的資訊量。將其模糊調整就可以讓觀看者和女孩視線交會。
逆光穿透淡淡的髮色。另外，還可以提升寶特瓶和女孩紅通通肌膚的透明感。

◆ 構圖

・X形遠近法
・對角線構圖

主要構圖是背景的X形遠近法。清楚描繪最醒目的右側球網網眼，並且將橫線朝向女孩來引導視線。
在相反的左側深處，球網的網眼越來越小，資訊量增加，所以從女孩越往遠處描繪得越模糊。利用減少背景的資訊量讓人聚焦在女孩身上。

輔助 沿著對角線配置閃光

沿著對角線描繪女孩。以斜線為中心斜向描繪出臉部、身體和寶特瓶等。
為了展現網球場的景深，身體朝向側面（朝向左邊）。在左邊留下空間，營造出景深和開闊感。

「社團活動」／ NAKAMURA

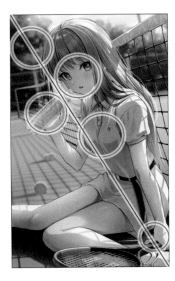

沿著紅線描繪題材

輔助 將資訊塞滿三角形的區塊內

為了讓人聚焦在臉部周圍，將手臂、寶特瓶以及臉，以三角形構圖描繪在畫面的左上方（綠線）。

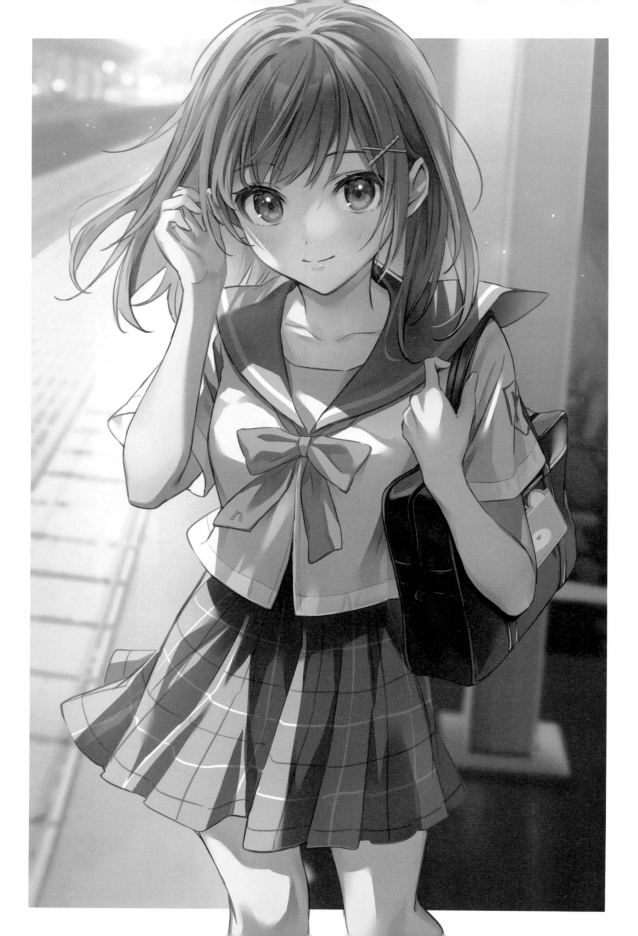

💘 超出邊框的構圖

新學期開始，在平日的路上遇到上學的同班女孩。女孩剛剪頭髮的第一天。為了表現女孩的魅力，描繪成簡單站立的插畫。
另一方面，為了讓女孩更突出，在背景運用一點巧思。構圖利用魚眼風的曲線，讓人容易將視線停留在女孩頭髮和臉部。

◆ 構圖

・相框構圖
・C形遠近法

基底為插畫（著色部分）整體用白框添加邊框的構圖。這裡的特點是女孩的頭部和腳並未被邊框裁切。只有背景依照相框的形狀裁切。整體並沒有完全被框住，而是讓角色上下都超出邊框，讓背景就像照片一樣。
因此就像女孩自己穿透至前面的圖層，給人穿越走出的感覺。

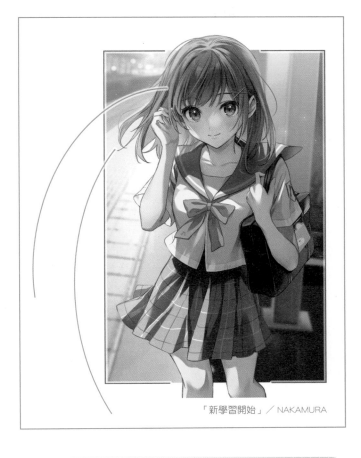

「新學習開始」／ NAKAMURA

輔助 魚眼鏡頭呈現的遠近法

背景添加有強烈魚眼風的遠近法。因此會有明顯的 C 形弧線（右上方的綠線）。車站月台從畫面的前方朝女孩臉部成弧線。這樣很容易讓人將視線集中在女孩的臉部。
畫面整體都模糊處理，因此一下子就會和女孩對視，還可以營造出背景的景深。

輔助 利用人工物件的直線收緊畫面

畫面整體輕盈又模糊。在其中加入象徵人工物件的直線梁柱，表現出車站的樣子。

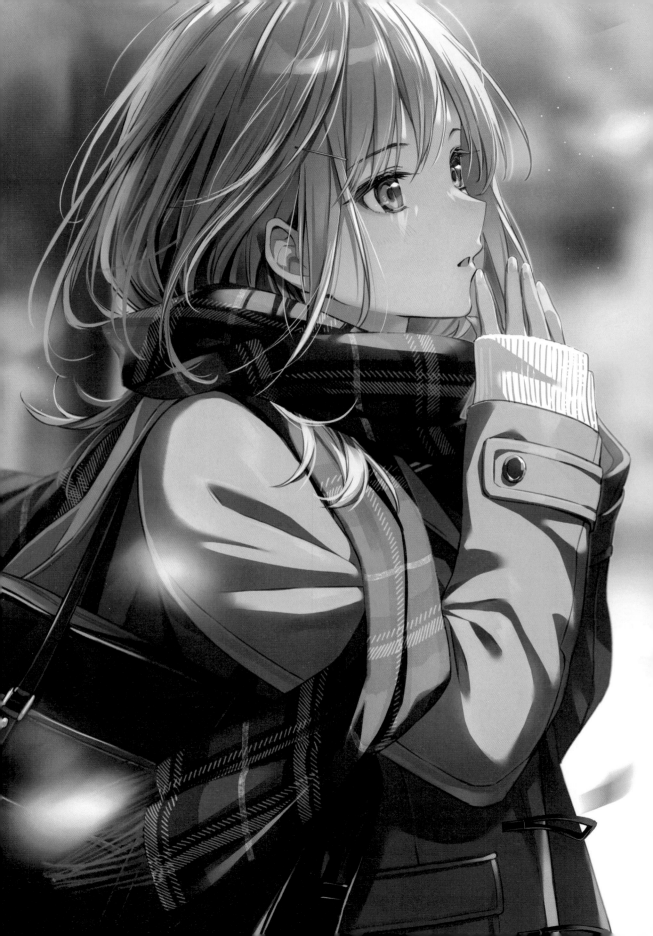

秋天去學校的路上

插畫描繪了秋天早晨，一如往常的上學路程，讓人感到濃濃秋意的風吹枯葉，女孩在枯葉隨風飄落之中漫步行走。

主角的視線並未朝向觀看者，刻意使其往右凝望。利用女孩未留意到觀看者視線的樣子，突顯日常生活隨處可見的一幕。

◆ 構圖

- ・S形構圖
- ・三角形構圖

主題為一如以往的日常，所以並未使用特殊構圖。簡單統整出整個畫面。插畫中角色呈現走路移動的情境。為了表現出動態與秋風迎面吹來的樣子，讓圍巾從臉部往不同於行進的方向，呈S形飄起飛揚。前面飄落的枯葉明顯模糊，營造出落葉紛紛的速度和動態。

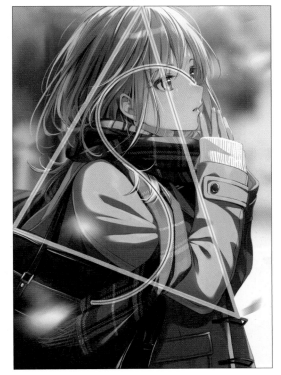

「上學路」／NAKAMURA

輔助 有躍動感的空中三角形構圖

女孩上半身占去畫面絕大部分。因為是沉重的構圖，所以手臂和包包並沒有描繪成水平線條。

臉部、包包、手臂在空中形成三角形的流動（綠色三角形），就不會分散視線，讓人自然注意到女孩的側臉和被風吹起的髮絲。

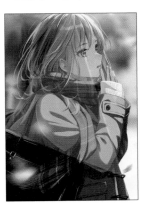

輔助 將背景完全模糊襯托角色

整個背景經過強烈的模糊處理，可以營造出更明顯的遠近感。還可以拉近角色看觀看者的距離。

―― 明顯模糊的枯葉

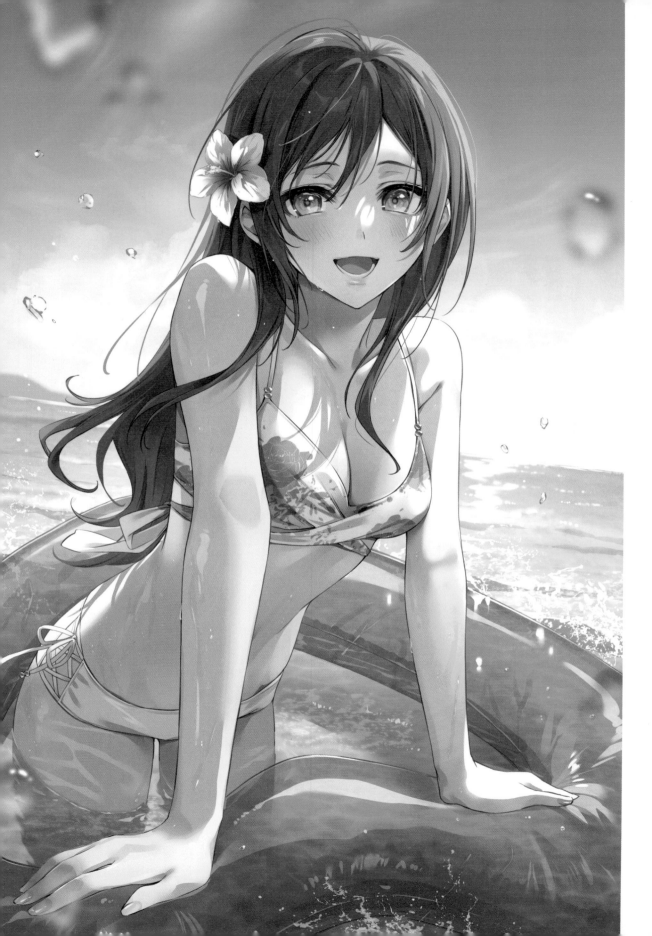

海面才有的真實遼闊

大家來到海邊遊玩，喜歡的女孩看著「你」的雙眼。時間大概是早上或太陽剛升起的涼爽時段。彼此關係更加親近，比起之前視線更加緊密交會。基於這層關係，構圖描繪成從正面與女孩相互凝視的樣子。這是接續 P.94「煙火」的系列作品。

◆ 構圖

・三角形構圖
・二分法構圖
・有波浪的水平線

主要構圖為有安定感的三角形構圖。另外為了添加趣味稍微傾斜。女孩的視線筆直朝向對方。用心形的泳圈穩定全身的姿勢。臉部周圍配置了粉紅色花朵裝飾和太陽。增加臉部周圍的資訊量，引導視線。

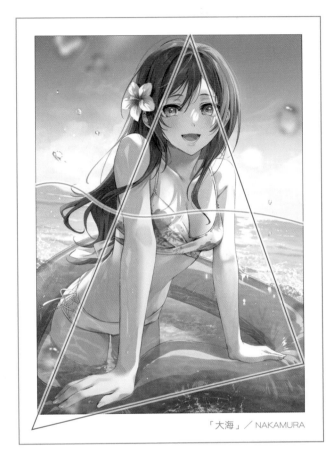

「大海」／NAKAMURA

輔助 用遠處的山描繪出有律動的水平線

背景的水平線幾乎在畫面的正中央，呈現二分法構圖的狀態。畫面明確劃分，就會顯得有點死板。為了避免這個問題，在遠處描繪山等元素，讓線條本身產生律動感。
腳邊的水描繪成藍色，接近水平線的大海、天空和山巒描繪成白色。還利用了越往遠處，色調越白的空氣透視法來表現遠近距離。

輔助 鏡頭沾有水滴的表現

相機鏡頭沾有水滴而模糊的表現。利用相機特有的鏡頭語彙，可以表現圍繞在作品的故事。

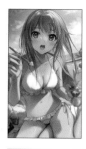

「啊～吃一口」

在游泳池畔女孩舀了一口刨冰餵食對方的場景。特別表現女孩舌頭沾有糖漿變黃的樣子。這樣就形成間接接吻的狀態，而且女孩似乎沒有發現這一點，希望讓人對其天真爛漫的表現心動不已。

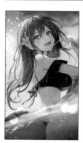

「煙火」

主題設定為施放煙火的夕陽泳池，相當戲劇性的場景。當中意外發現原是普通朋友的女孩看起來比平常可愛，因而感到心動的瞬間。刻意利用煙火、水滴等讓畫面閃耀絢爛，使女孩看起來更加光彩奪目。

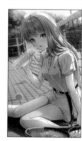

「社團活動」

場景為夏天社團活動時，在不經意的瞬間雙目交會。滾燙的臉頰、微微滲出的汗水，散發健康魅力。

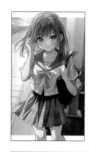

「新學期開始」

場景為暑假結束開學時，在車站遇到好久不見，且剪了新髮型的同班女孩。
我希望「表現出女孩換了新髮型，給人煥然一新的感覺」。因此用清爽的藍色調統一畫面。

「上學路」

場景設定為某個秋天早上遇見上學中的女孩。用秋風吹起的樹葉與髮絲的戲劇性表現，描繪出普通的日常。

「大海」

插畫描繪的是「煙火」中的角色經過一年後的場景。希望從一個畫面傳遞出更加親密的氛圍。
場景是大家都來海邊遊玩，自己眼睛只看著喜歡的女孩笑臉。

Q 請問你喜歡哪一種構圖，哪一個是你覺得容易描繪的構圖，還有你經常使用哪一種構圖？

我經常使用的構圖會將鏡頭當成當事人視角。
希望讓大家有和角色在同一個空間，彷彿眼睛真的看到女孩的感覺。

Q 設計構圖時，在插畫配置題材時會注意哪些事項？

我很著重視線是否產生流動，是否創造出感受良好的構圖和配置。

Q 請問創作多種插畫版本的訣竅是甚麼？

留意場所、時間、場景等並且做出變化。不過若是表現自己喜歡的主題，自然會增加相似的插畫。然而我認為這也是一種風格，所以現在不會勉強自己增加版本變化。

Q 描繪角色人物時會注意哪些事項？

就是要可愛、帥氣有型和有魅力。

Q 描繪背景或小物件等輔助題材時會注意哪些事項？

不要比主要人物顯眼。要時時謹記小物件等題材的功用是裝飾和照明般的存在，是為了襯托主角。

Q 在整理插畫資訊量時（插畫彙整）會注意哪些事項？

不要忘記最想表現的是插畫的哪一部分。不要在中途偏離原本的目標。
充分展現並且仔細描繪自己想要表現的部分，這點相當重要。因此不足之處就添加幾筆，其他部分過於突出就稍微刪除。以這種思維來彙整插畫。

Q 為了讓角色充滿魅力的構思方法和作法

髮絲和表情、身體和動作等，描繪時要注意盡量柔化各種物件。這樣一來角色會更加靈動，讓人感到更有魅力。

第**6**章
遠近感與構圖

主插畫設計

SIOKAZUNOKO

2020 年起獨立成為自由插畫家。主要描繪輕小說的裝幀畫，也承接
Vtuber 設計、音聲作品的封面插畫等工作。

Twitter	@Siokazunoko
pixiv	https://www.pixiv.net/users/4310379
HP	https://www.siokazunoko.com/

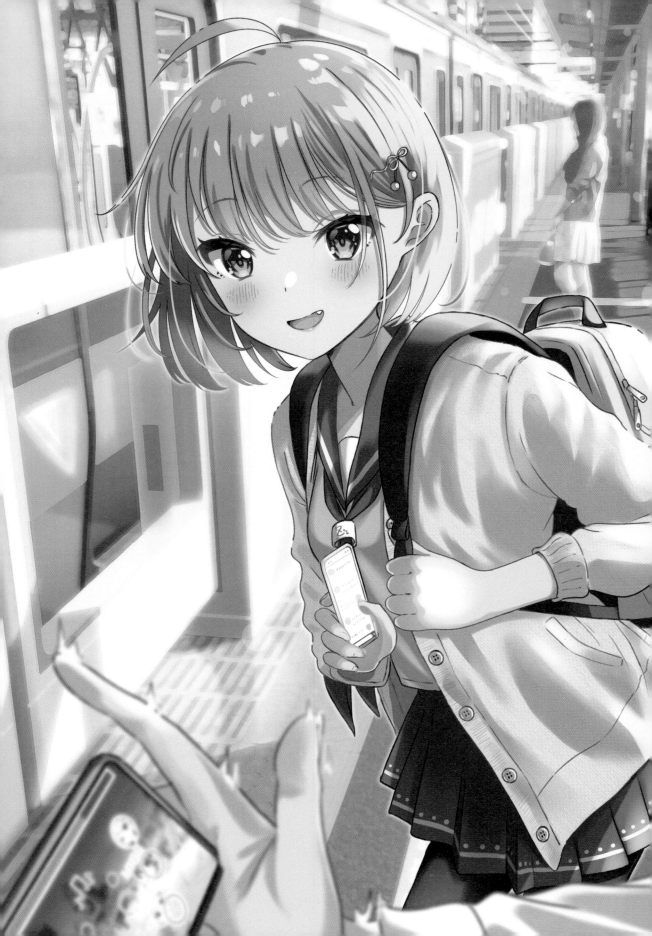

❤ 電車即將到站的瞬間

構圖有明顯的遠近空間感。「你」早晨上學時，正在車站使用手機。
結果同班女孩向你打聲招呼，意外地感到心動。
雖然只是打聲招呼，卻讓人有點在意。以這樣的想像描繪插畫。

◆ 構圖

- X形遠近法
- 對角線構圖

將前面的女孩角色和後方女性乘客安排在一前一後的位置。電車和遠處人物位在消失點（藍線），將前面的人物描繪在這條線上。這樣就可以強調出角色的遠近感。
前面的角色（女孩）描繪在對角線上，就可以強調和遠處角色的透視關係。

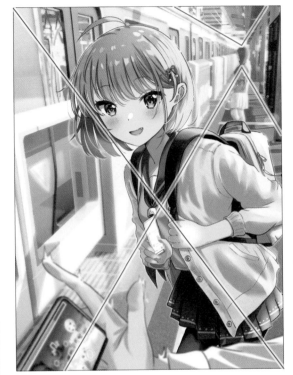

「『宅宅，你在玩甚麼遊戲啊♪』」／SIOKAZUNOKO

輔助 以傾斜角度表現角色的主動

主要的女孩角色斜斜放入畫面中。形成和透視線相反的對角線（紅線）。因此會產生人物突然出現在鏡頭的動態感。傾斜的姿勢為描繪要領。

如果角色直立站立，看起來會太貼近平面，換句話說，就會失去立體感。

輔助 往側面互望的構圖

女孩的身體接近車門，臉則朝向「你」（鏡頭）。這樣扭轉的姿勢表現角色突然冒出的樣子。

角色的視線

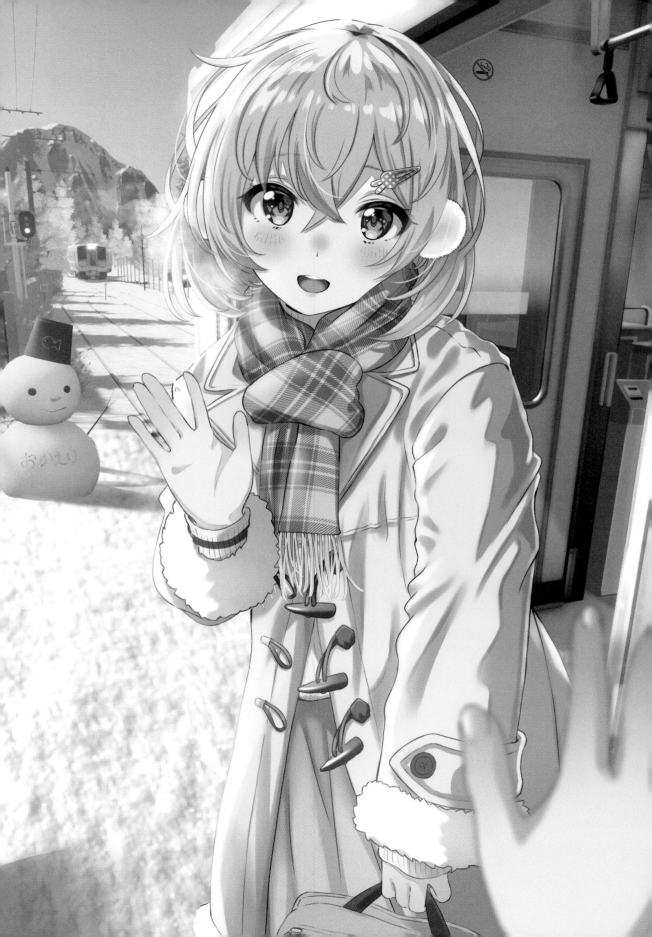

❤ 白雪、電車與風景

構圖利用背景空間的呈現,點出雪景和身處當地的氛圍。過年返鄉的青梅竹馬。「你」在車站迎接這個女孩。

相對於雪白世界,襯出女孩多彩的衣服和眼睛的顏色。插畫流露出人物從都市返鄉的樣貌。

◆ 構圖

・倒三角形構圖
・鋸齒線

以人物為中心的插畫。靠近畫面上方有即將到站的電車,其下方有頭戴紅色水桶的雪人,接著右下方有「你」來迎接伸出的手。

畫面偏左上方處集中描繪了許多物件,這樣就可以讓觀看者的視線自然引導至女孩的臉部。

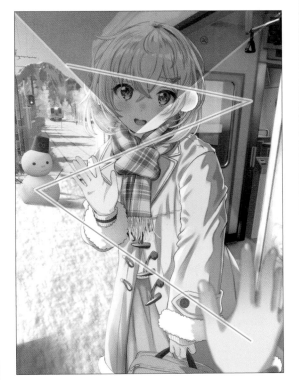

「『我回來了』」/ SIOKAZUNOKO

輔助 利用朝向手的鋸齒線描繪題材

插畫表現的情感是,青梅竹馬剛從走出電車,你看到女孩相當開心,不自覺抬起右手。因此為了讓視線在最後落到「你」的手,將想呈現的題材以鋸齒狀配置。

遠景的電車、女孩、雪人,接著最後讓視線落在「你」的手(綠線)。

輔助 利用上半部的題材

視線引導的目標是手,但是畫面的主角基本上是女孩的臉。樹影或山巒等都朝向女孩的方向傾斜。

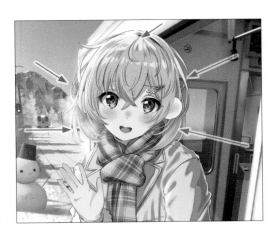

❤ 從遞出的動作看兩人的關係

插畫以三角形構圖點出表現場景和兩人關係的關鍵。年輕女孩和「你」在回家路上的一幕。
女孩得知「你」喜歡黑咖啡的偏好，而向你遞出「黑咖啡」。這樣的表現讓人不自覺對於「自己較年長，女孩較年輕」的關係浮想聯翩。

◆ 構圖

・相框構圖
・三角形構圖

構圖是「你」在電車車廂中，女孩向你遞出在車站月台自動販賣機買來的咖啡。模糊了車站月台自動販賣機的焦距，營造出明顯的遠近感。
另外，將電車車門當成相框（紅線），將女孩收入其中，做出類似相框的效果，讓人聚焦在女孩身上。

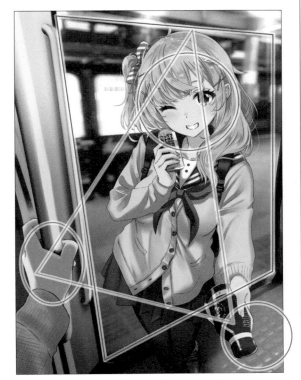

「『用這個溫暖一下吧！』」／ SIOKAZUNOKO

輔助 在三角形中塞滿資訊

以相框為中心，做出三角形構圖（綠線），在當中塞滿了表示兩人關係的資訊。包括洋洋得意的臉、淘氣的笑臉和遞出的黑咖啡。
「你」的手抓著車內的扶手，女孩手拿的玉米濃湯也表現了女孩的喜好。

輔助 利用強調色引導視線

貼近真實的背景色調。其中描繪了自動販賣機的紅色、地面的黃色，引導觀看者的視線。

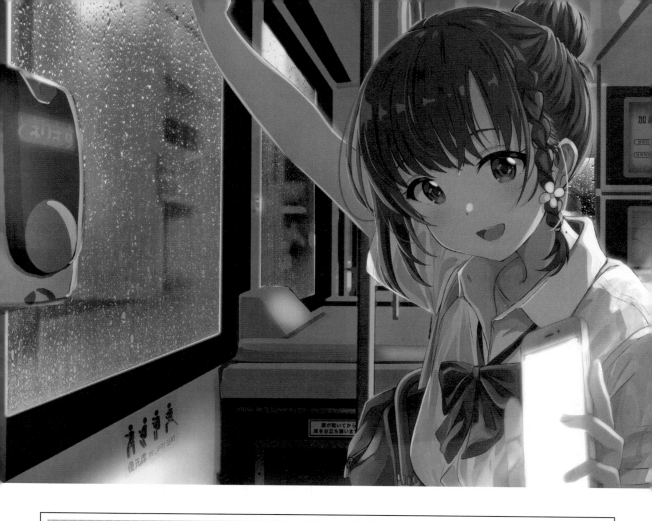

💘 在公車中的交談

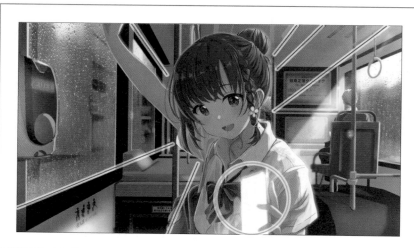

「『我們在下一站下車吧…？』」
／ SIOKAZUNOKO

放射線構圖運用景深和背景題材,讓人同時注意到公車空間和女孩。
插畫的內容是,梅雨季節的某天,你和女孩坐巴士放學的途中,她一邊
顯示手機一邊提議要去的地方。手機畫面刻意用發光讓人不清楚內容,
就可以讓觀看者充滿想像。

◆ 構圖

・放射線構圖
・以光亮為中心

這是非常標準的構圖,以主角的臉部為中心,將資訊以放射狀配置。先
讓眼睛看到插畫主角的女孩表情,接著再看到周圍的資訊。這樣的視線
流動就可以建構出想呈現的故事。

輔助 利用發光物件引導視線

稍微陰暗的車內安插了許多發光物件,這樣就可以讓眼睛注意到這些地
方。手機畫面為白色,讓人想像兩人要去的地方。
接著是下車鈴的亮燈,也暗示了女孩將要下車。而窗戶的水滴和白光則
暗示了壞天氣即將遠離。

輔助 利用遞出的手機和表情表現兩人關係

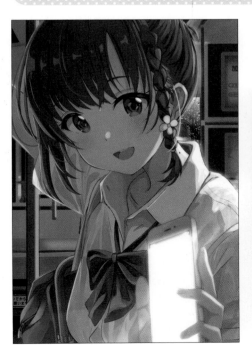

女孩手持的手機,在插畫中散發出格外強烈的亮光。但是看不到畫
面資訊。
不過從女孩興奮開心的臉,可讓人對接下來的活動充滿無限想像。

利用窗邊光線將視線引
導至第二主角手機。

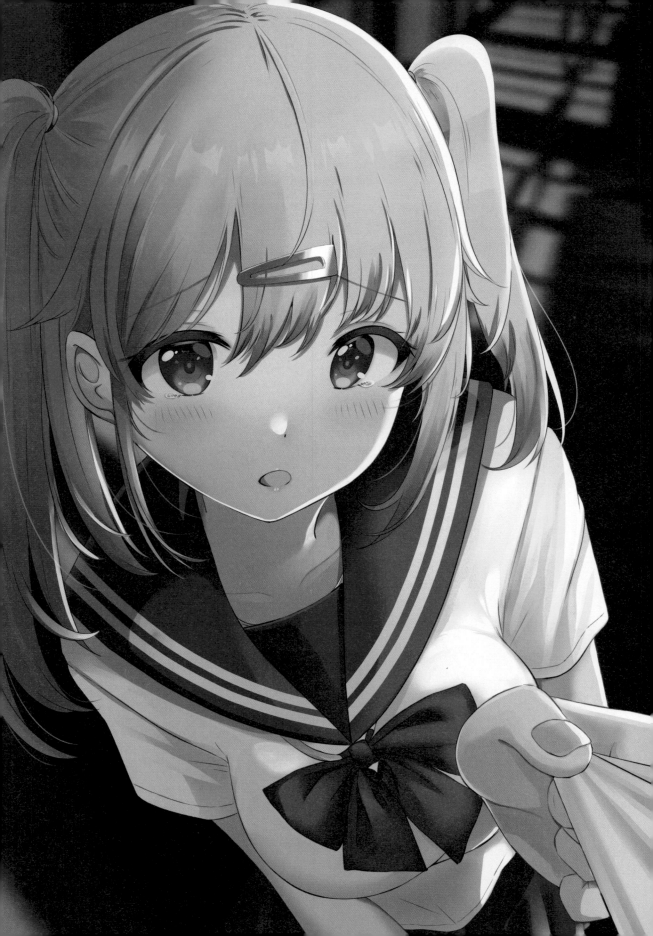

🏹 學校的恐怖走廊

表現另一種讓人感到惶惶不安、心跳加速的俯視，運用引導視線的構圖。
深夜在學校探險的「你」和女孩。女孩感應到詭異的氛圍，急切地表示「回家吧」！仔細看可以看到在女孩的後方出現人的雙腳！意外變成讓人緊張的插畫。

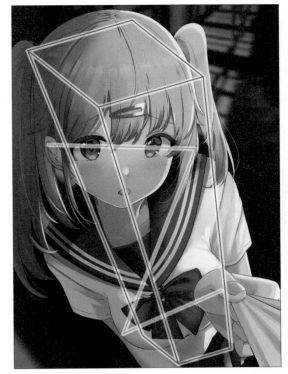

「『那個……我們回家吧…』」 / SIOKAZUNOKO

◆ 構圖

- ・不穩定的Z形構圖
- ・俯視構圖

這是影像中也經常使用的技巧。傾斜畫面視角表現出畫中人物的慌張。變形的 Z 字形也營造出相同效果。
與此同時，也帶給觀看者不安感。這次的插畫具備恐怖的元素，因此鏡頭和角色都描繪成傾斜的樣子。

輔助 強烈的魚眼鏡頭風格俯視

魚眼鏡頭的風格使周圍都變形扭曲，角度變寬。而且設計成稍微從上方觀看的俯視構圖，並且模糊周圍，藉此讓角色顯得不平穩。同時以模糊漸漸傳遞周圍的資訊。

輔助 畫面裡面有雙腳

從主要角色呈放射狀設計出引導視線。在末端描繪了一雙未知人物的腳，成為插畫的心機（小把戲）。
刻意在畫面邊緣暗處添加資訊，讓仔細欣賞的觀看者大吃一驚，並且想像後續的情節。

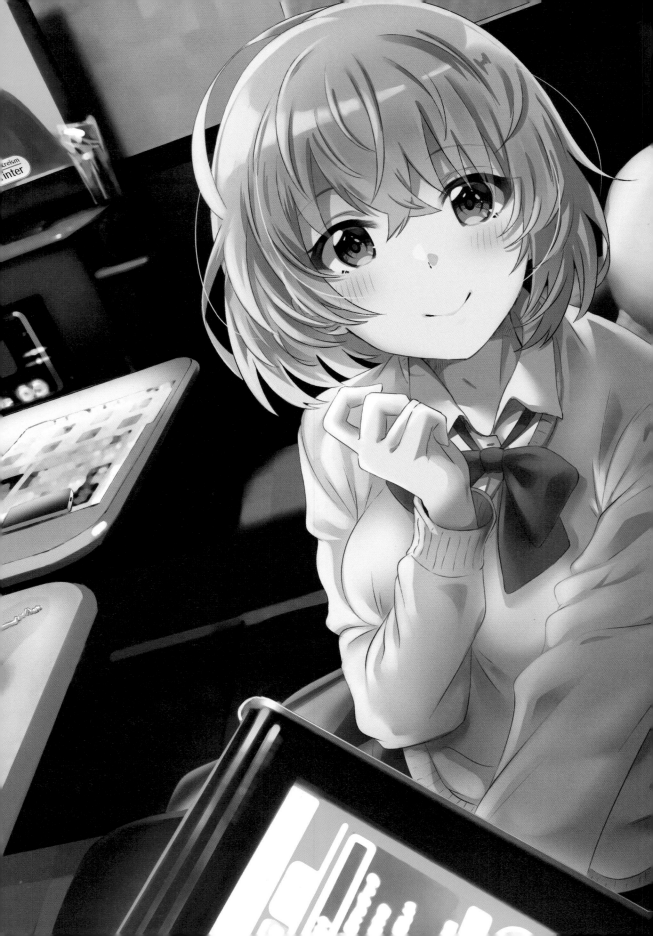

身臨其境的 KTV 包廂

如插入般將女孩配置在畫面中。構圖中以直線描繪 KTV 包廂常見的物品，讓人明顯知道場景所在。
放學後和女孩兩人單獨在 KTV 包廂。「你」對於女孩的可愛和近距離相處感到心動。
接著內心很期待她會唱甚麼歌。屬於日常中稍微特別的一幕。

◆ 構圖

- U形構圖
- 水平與垂直

精密描繪的 KTV 包廂，其中有將女孩放置在 U 字形的構圖。為了表現身處室內的 KTV 包廂，大量使用直線。
為了避免畫面僵硬，女孩稍微偏離畫面中央，利用 U 字形構圖配置（紅線）。角色的位置稍微偏離，就可以清楚看到背景，就很容易讓人知道身處在 KTV 包廂中。

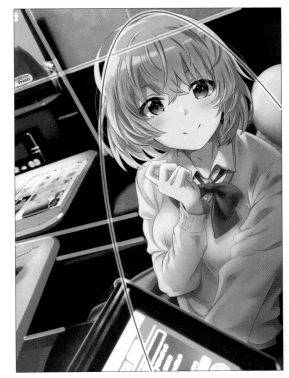

「下課後和乖巧女孩去唱 KTV」／ SIOKAZUNOKO

輔助 以人工物件的直線來表現

基本上在自然界中不太會出現直線。直線多讓人想到無機物、人工物件、室內和建築。
KTV 包廂中的桌子和機械設備等都以直線描繪，和角色做出對比差異。另外，也呈現出人工物件的真實感。

輔助 視線和兩人的關係

「你」看著旁邊「坐得比自己矮的人」，視線自然會斜斜地往下。
因此稍微成俯視畫面。這裡用畫面整體的密集度，表現房間的狹窄和兩人相近的距離。

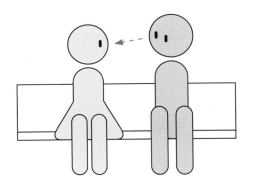

「『宅宅，你在玩甚麼遊戲啊♪』」
以近距離擷取女孩走在寒冬街道的畫面。描繪得距離之近，彷彿女孩就要從畫面走出，不過畫面中依舊有描繪背景。
利用這種空間表現描繪出「真愛視角的距離」。

「『我回來了』」
插畫描繪「你」在過年時迎接休假返鄉的青梅竹馬（女孩）。
還搭配了故鄉當地的風景。因此更容易流露從都市回到故鄉的意象。

「『用這個溫暖一下吧！』」
插畫場景是和年輕女孩同路回家的場景。
「你」是一位黑咖啡愛好者，而且她知道你的喜好。希望插畫的描繪讓人間接聯想到「自己較年長，女孩較年輕」的設定。

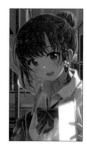

「『我們在下一站下車吧…？』」
梅雨季節和女孩一起搭乘公車放學的場景。原先一開始想設定成在手機畫面顯示女孩想去的地方或想做的事。但是畫到一半發現，畫面整體的色調偏暗，而決定將手機畫面畫成白色，這樣就可以任憑觀看者自由想像。陽光從右側窗戶照入，暗示之後將轉為晴天。

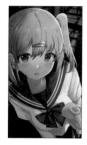

「『那個……我們回家吧…』」
深夜的學校探險，描繪此時的緊張刺激。
仔細看會發現女孩身後有一雙不知名的腳，利用這個小心機，讓人好像在看靈異照片般心驚膽顫。

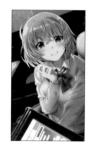

「下課後和乖巧女孩去唱KTV」
插畫是自己和女孩兩人單獨在KTV唱歌。她會唱甚麼歌給我聽呢？想表現女孩此時的可愛模樣。
而且利用近距離的描繪創作希望讓人感到心動不已。

Q 請問你喜歡哪一種構圖，哪一個是你覺得容易描繪的構圖，還有你經常使用哪一種構圖？
我喜歡創作的構圖，是想呈現自己和角色（女孩）近距離的場景。

Q 設計構圖時，在插畫配置題材時會注意哪些事項？
竭盡所能表現出女孩的可愛。同時以POV（第一人稱）視角將手等部位放置在畫面前方，營造臨場感的氛圍。

Q 請問創作多種插畫版本的訣竅是甚麼？
例如同樣以電車為背景構思插畫。停駛時、行駛時、開出月台時，利用各種狀況創造各種場景。換句話說，要在日常生活中多觀察，並且發現可用於插畫的好主題。重點是要將這個行為養成習慣。

Q 描繪角色人物時會注意哪些事項？
似乎可以接觸到的距離感。

Q 描繪背景或小物件等輔助題材時會注意哪些事項？
要留意「盡量不露出破綻的日常氛圍」，才容易讓人沉浸在插畫中。

Q 在整理插畫資訊量時（插畫彙整）會注意哪些事項？
會使用光圈模糊或鏡頭模糊來為畫面添加強弱對比。

Q 為了讓角色充滿魅力的構圖方法和作法
最重要的就是讓人對青春時期有所共鳴，例如：「真希望這麼做」以及「希望真的如此」。描繪時希望讓人可以從插畫感受到這些情感。

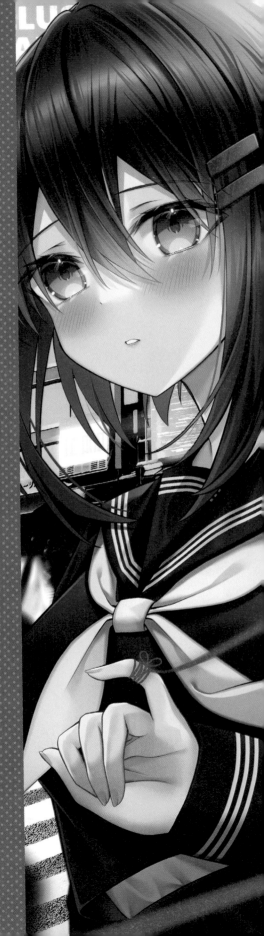

第 7 章

真愛視角的
插畫創作

創作解說

黑 Namako

繪圖工具　CLIP STUDIO PAINT

構思構圖草稿

真愛視角的插畫準備作業

草稿 ❶

📍 場景備註

描繪在放學後的教室，只有兩人時的告白場景。場景中女孩在黑板畫下兩人共撐一把傘的圖示。而且女孩在回眸後，用手比出一個動作表示，「不可以和其他人說喔」，顯得相當害羞。

📍 視線引導和配置的備註

為了讓視線看向主角女孩，使用中心構圖（紅線）。如果只使用中心構圖，插畫看起來會太死板，因此加入 S 形流線（藍線），將公告欄的講義描繪在 S 形流線上。色調配合放學後的場景，使用夕陽溫暖的色調統整。另外，女孩以及觀看者以大致相同的高度面對面。換句話說鏡頭的位置（視線水平）在黃線。

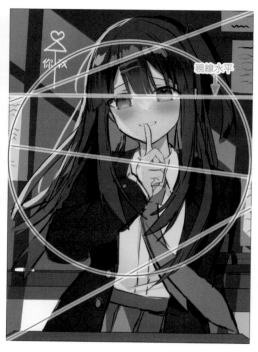

草稿 ❷

📍 場景備註

描繪和交往中的女孩，兩人單獨在教室時的場景。女孩披著窗簾當成結婚的頭紗。然後討論「將來要結婚」的場景。

📍 視線引導和配置的備註

使用俯視構圖（藍線）和對角線構圖（紅線）讓插畫更加生動。背景簡單統整，突顯女孩。
臉部旁邊的窗邊景色刻意加強亮度顯得特別的白。另外，觀看者往下看著女孩，因此鏡頭位置（視線水平）在黃色線條上。

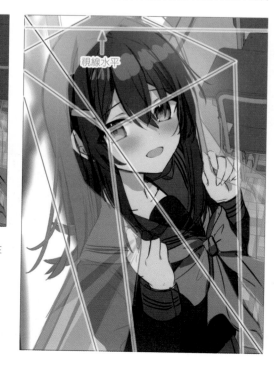

草稿 ③

場景備註

描繪的場景是女孩走在街上時，和命定之人相遇的瞬間。
女孩命運中的紅線連向觀看者，女孩發覺到這點，浮現又
驚又喜的表情。

- -

視線引導和配置的備註

使用三分法構圖（紅線）構思畫面。在分割線上和線條交
會點上描繪重要的物件，就可以讓畫面呈現安定感。背景
的許多人物利用 S 形曲線（藍線），順著 S 形流線配置。
另外，想表現出因為命運的邂逅，內心漸漸點亮的瞬間，在黑白色調中的各處搭配彩度較高
的色彩。構圖的鏡頭位置（視線水平）稍微帶有仰視角度，所以位在黃色線上。

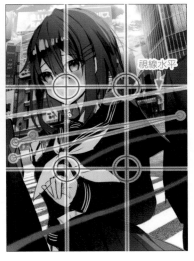

視線水平

草稿 ④

場景備註

這也是以命運的邂逅來構思場景。在圖書館和女孩相撞，
撞到對方的瞬間。描繪出女孩手拿的資料和書本散落一地
的狀態（資料和書本都是關於戀愛的技巧）。女孩從以前
就單戀著觀看者，流露著迷的眼神。這一幕表現出女孩終
於和觀看者有所接觸而綻開笑顏。

- -

視線引導和配置的備註

使用三角形構圖（紅線）。輪廓沿著三角形的線條構成，
讓畫面呈現安定感。因為背景有大量的資料以及書本，給人凌亂的感覺，所以使用 S 形曲線
（藍線），添加顏色較深的書本（藍色圓圈）加以彙整。另外，插畫中的資訊量很多。為了
將視線往中央引導，配色的設定為，周圍是暖色調，中央為相反的冷色調。構圖呈現在超近
距離將女孩撞倒的畫面，所以鏡頭位置（視線水平）位在黃色線上。

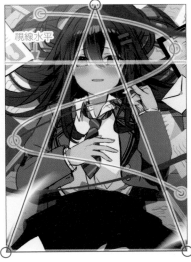

視線水平

定稿

考慮透過強烈對比可以強調出臉部，而從顯眼的
強調色中選出草稿③。
為了用於封面插畫，添加畫布和手部的描繪，表
現自己用手指試圖擷取構圖的樣子（第一人稱觀
點的描繪）。

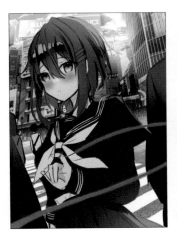

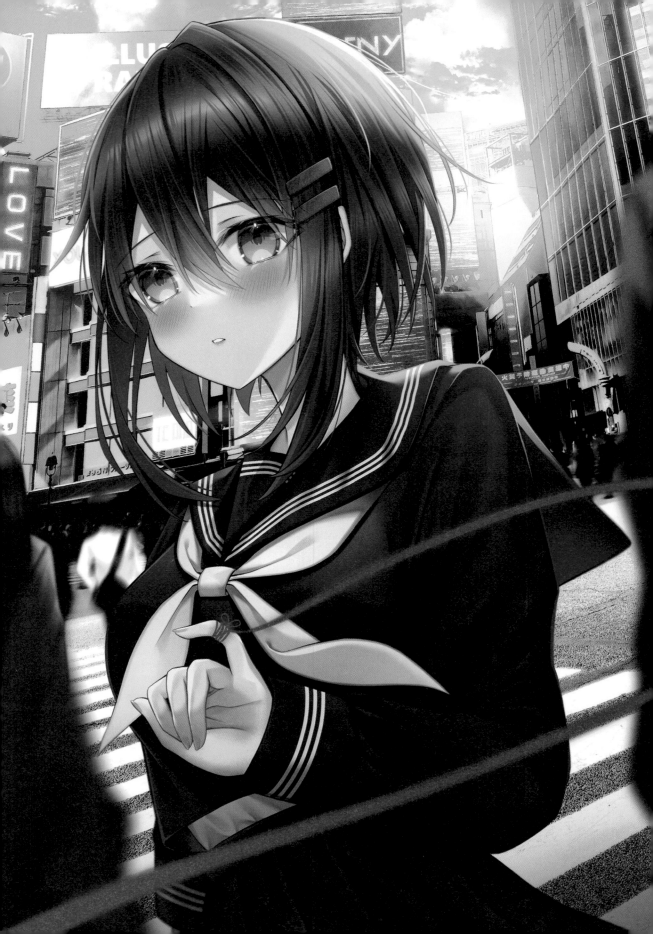

♥ 真愛視角的插畫創作

♥ 描繪輪廓線 　粗略描繪即可

繪圖軟體　CLIP STUDIO PAINT

使用「圓筆刷」大略描繪出人形。先如右邊一樣，真的只需要大概描繪。之後使用公開筆刷「草稿線稿筆刷」描繪人物細節。

♥ 製作顏色草稿 　高彩度和黑白色的對比

❶依照三分法構圖描繪出角色細節。主要的臉部擺在左上方的交會點並且修正構圖。
❷在街上錯身而過，與命定之人相遇的瞬間。想要表現出因為命運交會內心漸漸點亮的那一刻，在黑白色調中的各處添加彩度較高的色彩。

POINT ≫

描繪草稿時，不要畫得太大。先畫得小一點，最後再放大，這樣比較容易取得平衡。

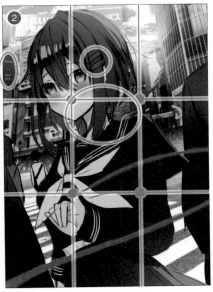

▲配置高彩度的顏色

Check!

在這時配上背景。在覺得變形之處使用「歪斜」工具調整。
之後會再詳細說明，背景的街道和天空使用將照片經過加工描繪後製成的素材。

♥ 描繪線稿　細分圖層

❶將草稿的不透明度降為 25%。

❷使用自製的「主要線稿筆刷」描繪線稿。在線稿中細分成頭髮、臉部、肌膚、臉頰、髮夾、水手服和蝴蝶結等圖層並加以描繪。

▼「主要線稿筆刷」

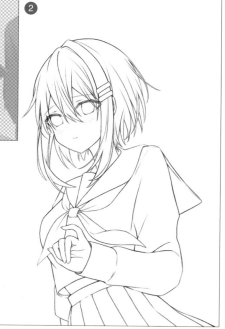

描繪線稿／區分圖層

先區分圖層，描繪出插畫主角的女孩線稿。接著背景的行人也分開圖層描繪。依照每個人物分成 1 ～ 4 張圖層來描繪。

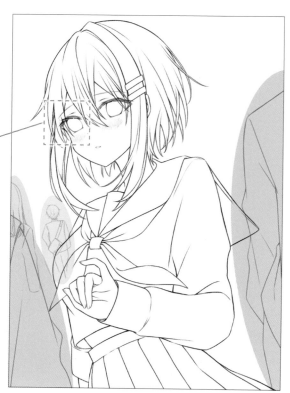

🖉 POINT ≫

描繪線稿時，要描繪出線條的強弱粗細，呈現出立體感。

♥ 塗上底色　依面積大小更改筆刷

眼睛、眼白、嘴巴、頭髮、肌膚、髮夾、水手服、內搭、蝴蝶結等依照每個部件區分圖層，分別上色。填入色彩、細節和剩餘部分使用「圓筆刷」（曾用於描繪輪廓線的時候）上色。

肌膚
R：249　G：214　B：208

眼睛
R：177　G：122　B：96

水手服
R：22　G：35　B：49

蝴蝶結
R：220　G：218　B：219

頭髮
R：64　G：70　B：90

眼白
R：238　G：227　B：227

髮夾
R：220　G：54　B：86

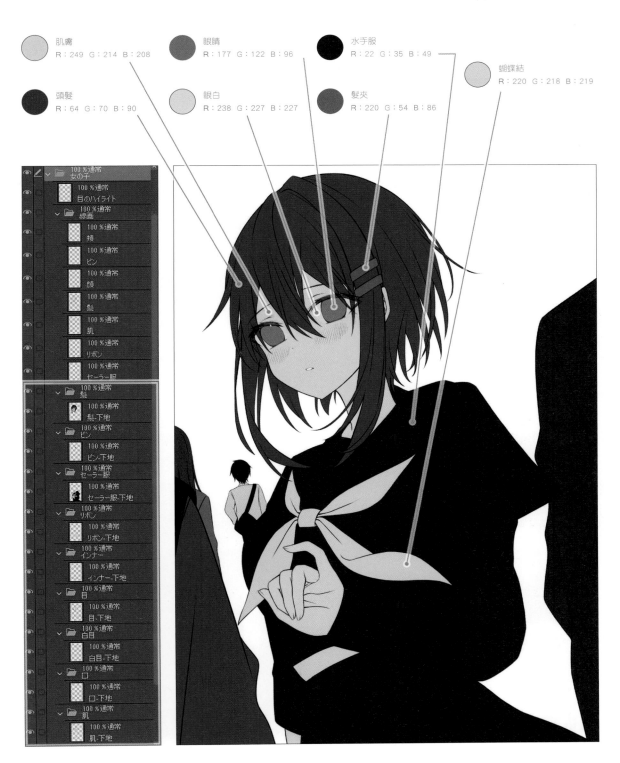

♥ 肌膚塗色的方法　留意細節陰影

❶建立「色彩增值」圖層，並點選「用下一圖層剪裁」，然後使用「圓筆刷」塗上肌膚的陰影色1（不透明度66%）。如果直接使用圓筆刷，筆刷質感無法和肌膚相融。使用「高斯模糊」，讓陰影稍微模糊。接著使用公開筆刷「只用這支就能塗的筆刷」、自製的「淡色水彩」、「模糊1」、「模糊2」，一邊融合色調一邊描繪細節陰影。（圖層名稱：肌膚_陰影1）

❷使用❶中用過的筆刷和功能，在「色彩增值」圖層並點選「用下一圖層剪裁」，然後塗上陰影2。接著描繪陰影的細節，讓肌膚有立體感。（圖層名稱：肌膚_陰影2）

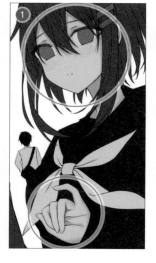

⚓ 肌膚塗色的方法／添加高光

❶建立「色彩增值」圖層（不透明度64%），並點選「用下一圖層剪裁」，然後使用「圓筆刷」和「模糊2」描繪指甲。接著建立「色彩增值」圖層（不透明度76%）並點選「用下一圖層剪裁」，在臉頰的紅色使用「噴槍／柔軟」，在嘴唇使用「圓筆刷」和「模糊2」，輕輕添加色調。再建立「色彩增值」圖層，並點選「用下一圖層剪裁」，然後使用「淡色水彩」沿著肌膚邊緣添加紅色調。（圖層名稱：肌膚_指甲／肌膚_臉頰／肌膚_邊緣）

❷建立「普通」圖層並點選「用下一圖層剪裁」，描繪肌膚的立體感。高光塗在臉部的眉毛上方、鼻子、臉頰、嘴唇，手也要塗上高光。

在光線照射的位置打亮，讓肌膚更有立體感。在高光1塗上較強的高光、在高光2將不透明度調為84%，塗上較弱的高光。（圖層名稱：肌膚_高光1、2）

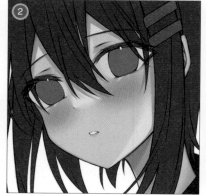

♥ 眼睛上色　描繪成玻璃珠的樣子

❶建立「色彩增值」圖層並點選「用下一圖層剪裁」，然後使用「圓筆刷」描繪出黑眼珠（不透明度 66%）和眼睛陰影。而且將眼睛陰影分為陰影1（不透明度 56%）、陰影2、陰影3（不透明度 68%）。調整成不同的不透明度，一邊疊加顏色一邊描繪成宛如玻璃珠的眼睛。（圖層名稱：眼睛 _ 陰影1／眼睛 _ 陰影2／眼睛 _ 黑眼珠／眼睛 _ 陰影3）

❷在「覆蓋」和「濾色」圖層點選「用下一圖層剪裁」後，使用「噴槍／柔軟」，從眼睛下面塗上漸層。（圖層名稱：眼睛 _ 漸層1、2）

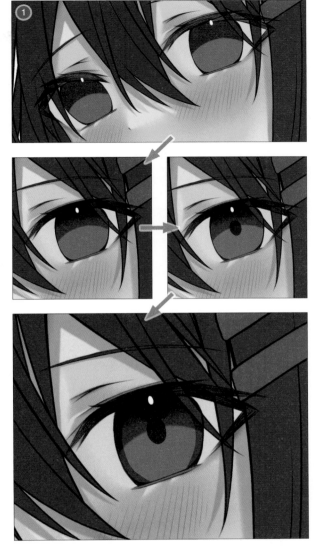

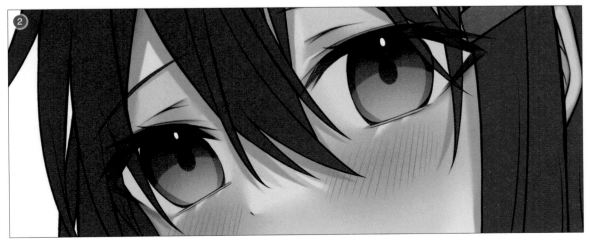

❸使用「圓筆刷」描繪眼睛的亮光。建立圖層並點選
「用下一圖層剪裁」，調整成不同的不透明度，細分
成亮光1_實光（不透明度67%）、亮光2_實光（不
透明度15%）、亮光3_濾色、亮光4_加亮顏色（發
光）、亮光5_相加（發光）、亮光6_相加（發光）（不
透明度26%）。（圖層名稱：眼睛_亮光1～6／眼
睛_色調曲線）

❹建立「普通」圖層和「實光」圖層，並點選「用下
一圖層剪裁」，然後使用「圓筆刷」描繪眼睛的細節。
用吸管從眼睛抽取顏色使用，描繪眼睛的亮光，呈現
透明感。另外，在最後使用色階校正調整明暗。（圖
層名稱：眼睛_細節1、2／眼睛_色調曲線）

❺新建眼睛高光的圖層資料夾，並且移至線稿資料夾
上方。在調整不透明度的同時，分成高光1_普通、
高光2_加亮顏色（發光）、高光3_相加（發光）（不
透明度37%）、高光4_濾色（不透明度42%）的圖
層來描繪。

高光2在高光1的上面，用「噴槍／柔軟」疊加色彩，
就可以產生輕柔的發光高光。在高光3和高光4描繪
降低不透明度的反光，表現透明感。除了高光2以外
都使用「圓筆刷」和「模糊2」描繪。（圖層名稱：
眼睛的高光1～4）

⑥在眼睛的高光資料夾中建立睫毛用的圖層，描繪睫毛的細節。建立「普通」圖層並且使用「圓筆刷」和「只用這支就能塗的筆刷」，用暗色調在睫毛的正中央添加顏色。
接著用吸管抽取臉部周圍的顏色（膚色）使用，描繪睫毛。（圖層名稱：睫毛細節1～3）
⑦在線稿資料夾上建立「普通」圖層，使用「只用這支就能塗的筆刷」，沿著眼睛邊緣塗上淡淡的紅色。接著使用「高斯模糊」稍微模糊。在眼睛邊緣添加顏色可以提升眼睛的魅力。（圖層名稱：眼睛邊緣）
⑧在眼白底色建立「普通」圖層並點選「用下一圖層剪裁」，然後使用「圓筆刷」描繪陰影。再使用「模糊1」模糊陰影，並且使用「模糊2」只模糊邊緣的部分。（圖層名稱：眼白_陰影）

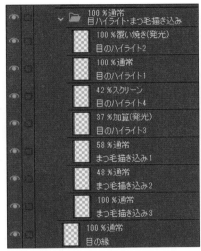

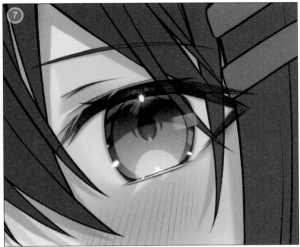

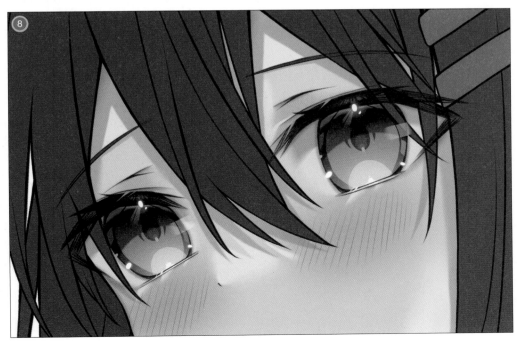

♥ 頭髮塗色的方法　讓暗色髮色顯得柔順

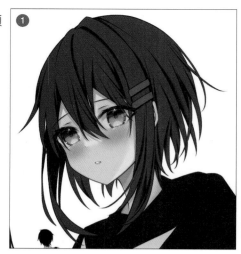

❶建立「色彩增值」圖層（不透明度 74%）並點選「用下一圖層剪裁」，然後使用「圓筆刷」在頭髮描繪陰影 1。用最暗的顏色描繪陰影 1。接著使用「高斯模糊」稍微模糊整個陰影後，用「模糊 2 筆刷」繼續模糊陰影邊緣。

❷建立「色彩增值」圖層（不透明度 59%）並點選「用下一圖層剪裁」，然後使用「圓筆刷」在頭髮描繪陰影 2。用「模糊 2」模糊圓筆刷描繪的陰影，使陰影與髮色自然相融。接著用透明色描繪頭髮的髮流細節。使用自製的「深色水彩」和「深色筆刷」。

❸在陰影 1 的圖層下建立「普通」圖層（不透明度 67%）並點選「用下一圖層剪裁」，然後描繪打亮 1。這裡描繪的方法和 2 一樣。為了呈現漸層，使用透明色的「噴槍／柔軟」稍微消除左側的打亮。

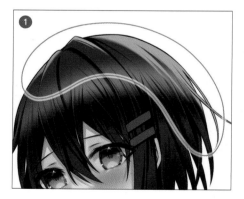

🔧 頭髮塗色的方法／打亮

❶建立「普通」圖層（不透明度 45%）並點選「用下一圖層剪裁」，然後使用「圓筆刷」描繪打亮 2。塗在光線強烈照射的位置，再用「高斯模糊」將整體稍微模糊後，用「模糊 2 筆刷」繼續模糊打亮的邊緣。

❷在打亮 1 圖層下方建立「普通」圖層（不透明度 45%）並點選「用下一圖層剪裁」，然後描繪打亮 3。這裡也用和打亮 2 相同的方法描繪。降低打亮 3 的不透明度，以免顯得過於閃閃發光。

❸建立「覆蓋」圖層（不透明度 74%）並點選「用下一圖層剪裁」，然後描繪打亮 4。用「噴槍／柔軟」在頭髮的中心區塊塗上藍色，增加頭髮的光澤。

❹建立〈加亮顏色發光圖層（不透明度 35%）〉並點選「用下一圖層剪裁」，然後使用「深色水彩」、「深色筆刷」和「模糊 2」，在頭髮的中心描繪打亮 5。亮度調整至和下面描繪的打亮自然融合。

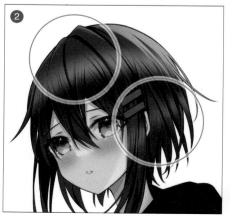

❶建立「濾色」圖層（不透明度 63%）並點選「用
下一圖層剪裁」，然後使用「圓筆刷」在頭髮內側
描繪亮光 1。在頭髮內側塗上藍光，使頭髮變得不
再厚重。接著為了呈現漸層，用透明色的「噴槍／
柔軟」擦除臉部周圍。
❷建立「實光」圖層並點選「用下一圖層剪裁」，
然後使用「噴槍／柔軟」描繪亮光 2。在光線照射
的位置添加輕柔亮光。
同樣建立「實光」圖層（不透明度 85%）並點選「用
下一圖層剪裁」，然後使用「噴槍／柔軟」描繪亮
光 3。用吸管抽取膚色，用噴槍在臉部周圍的頭髮
塗上膚色。這樣就會讓髮絲呈現透明感。

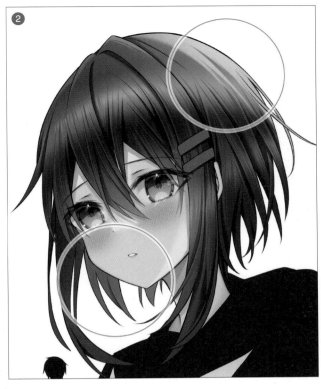

用噴槍類的筆刷
擦除，形成漸層
髮色。

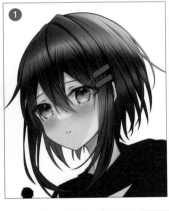

📖 頭髮塗色的方法／細節描繪

❶使用「色調曲線」並點選「用下一圖層剪裁」，
調整頭髮的明暗。
❷建立「實光」圖層（不透明度 27%）並點選「用
下一圖層剪裁」，然後使用「深色水彩」和「深
色筆刷」描繪瀏海細節。用吸管抽取膚色，描繪
瀏海的髮梢。
❸建立「覆蓋」圖層（不透明度 53%）並點選「用
下一圖層剪裁」，然後使用「噴槍／柔軟」調整
不滿意的地方。瀏海色調有點暗沉，所以疊加上
橘色系的顏色。

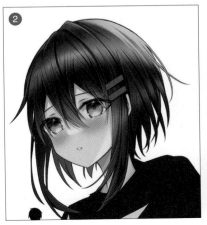

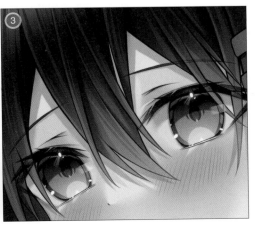

◀ POINT ≫

添加各種光線，就可
以表現出頭髮的透明
感。如果一直添加亮
光，有時頭髮會變得
過於明亮。
描繪時請使用色調曲
線調整明暗。

♥ 髮夾塗色的方法　用硬的質感點綴

❶建立「色彩增值」圖層（不透明度 74%）並點選「用下一圖層剪裁」，然後使用「圓筆刷」描繪陰影 1。在髮夾的下面描繪陰影，再用「模糊 1」稍微模糊。

❷建立「色彩增值」圖層（不透明度 77%）並點選「用下一圖層剪裁」，然後使用「噴槍／柔軟」描繪陰影 2。在左側描繪陰影後，用透明色的「淡色水彩」擦去左側邊緣的陰影，讓髮夾呈現立體感。

❸建立「濾色」圖層（不透明度 80%）並點選「用下一圖層剪裁」，然後使用「噴槍／柔軟」，在右側描繪亮光 1。接著建立「濾色」圖層（不透明度 88%），使用「深色水彩」描繪亮光 2。在受光線照射的邊緣添加明亮色，加強髮夾的立體感。

❹建立「濾色」圖層並點選「用下一圖層剪裁」，然後使用「圓筆刷」描繪亮光 3。在表面添加反光，讓髮夾顯現光澤。

♥ 衣服塗色的方法　用細膩的明暗表現皺褶

建立「色彩增值」圖層（不透明度 62%）並點選「用下一圖層剪裁」，然後使用「圓筆刷」描繪大概的陰影 1。接著用「高斯模糊」稍微模糊整體。再用「淡色水彩」、公開筆刷「銳利水彩筆刷」、「只用這支就能塗的筆刷」描繪陰影和衣服的皺褶，並且用「模糊 1」和「模糊 2」融合。底色的色調較陰暗，所以調整明亮度。

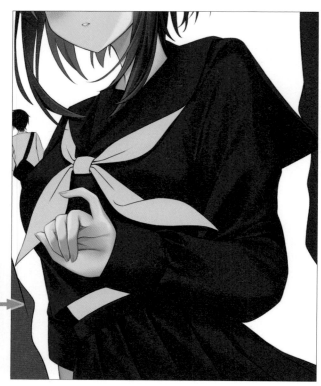

▼銳利水彩筆刷

衣服塗色的方法／圖案

❶和前面一樣，在「色彩增值」圖層點選「用下一圖層剪裁」，繼續描繪陰影2和陰影3的細節，表現衣服的質感。只有陰影2的不透明度降至47%，提升明度。（圖層名稱：水手服＿陰影2、3）

❷在塗有陰影的圖層下建立「普通」圖層，並點選「用下一圖層剪裁」，然後使用公開筆刷「帶狀圖案筆刷」，描繪水手服的白線。因為想改變白線的粗細，所以在圖層屬性中選擇邊界效果的「邊緣」。將邊緣的顏色改成白線使用的顏色。接著將邊緣的粗細調整為2.0。（圖層名稱：水手服＿白線）

▼在色彩增值的陰影圖層顯現出白線。

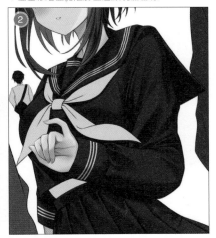

▼將白線圖層放在色彩增值的陰影圖層下。

衣服塗色的方法／亮光和修正

❶在最下層建立「普通」圖層（不透明度49%），並點選「用下一圖層剪裁」，然後描繪亮光。描繪出衣服的光澤營造質感。
同樣在陰影圖層上建立「普通」圖層（不透明度55%），並點選「用下一圖層剪裁」。這次使用「圓筆刷」在皺褶的邊緣描繪稍微清晰的亮光。在塗滿黑色的衣服內側加上藍光，多一點穿透感。為了讓藍色部分有漸層，用透明色的「噴槍／柔軟」塗色。

❷在這個階段的顏色變得有點太亮，為了在下一道步驟添加高光，所以用色階校正將衣服的色調變暗。

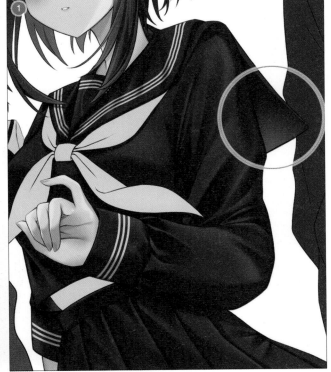

133

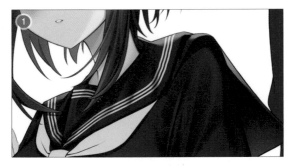

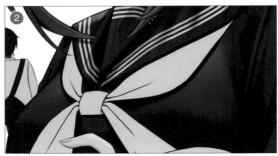

衣服塗色的方法／輪廓光和高光

❶ 建立「濾色」圖層並點選「用下一圖層剪裁」，然後使用「圓筆刷」描繪輪廓光（照在邊緣強調輪廓的半逆光亮光）。在受陽光強烈照射的肩膀描繪輪廓光，並且用「高斯模糊」稍微模糊整體。接著再用「模糊2」模糊輪廓光的邊界。

❷ 建立「濾色」圖層（不透明度38%）並點選「用下一圖層剪裁」，然後使用「圓筆刷」描繪高光2。胸前隆起的部分添加淡淡的高光，並且用「模糊2筆刷」融合色調，營造立體感。

POINT ≫

衣服的皺褶若在線稿階段就描繪得太細膩，會影響後續的塗色，還請注意。塗色時若有描繪細節，就可以表現衣服質感。

衣服塗色的方法／蝴蝶結上色

❶ 為蝴蝶結上色。先建立「色彩增值」圖層（不透明度79%）並點選「用下一圖層剪裁」，然後使用「圓筆刷」描繪蝴蝶結的陰影1。接著用「高斯模糊」稍微模糊整個陰影。之後再使用「銳利水彩筆刷」和「模糊2」融合色調。

❷ 建立「色彩增值」圖層（不透明度79%）並點選「用下一圖層剪裁」，然後使用「圓筆刷」描繪蝴蝶結的陰影2。用「高斯模糊」稍微模糊整個陰影，再使用「模糊2」融合色調。用「淡色水彩」添加細節的陰影。

❸ 建立「普通」圖層並點選「用下一圖層剪裁」，然後使用「噴槍／柔軟」輕輕在蝴蝶結添加亮光。內搭也用相同的方法上色。描繪內搭的陰影1，並且以「色彩增值」圖層使用「淡色水彩」描繪內搭的陰影2。在陰影1的明暗交界線添加陰影2，就可以讓皺褶更明顯。

▼噴槍／柔軟

 行人的描繪方法　構思樣貌並且大概塗色

行人最後會添加模糊，因此大概塗色即可。行人 1～3 上色方法和行人 4 相同。在「色彩增值」圖層使用「圓筆刷」描繪頭髮的陰影。模糊後使用「深色水彩」的透明色描繪頭髮的髮流細節。在頭髮的陰影圖層下建立剪裁圖層（不透明度 51%），描繪頭髮的高光，並且讓色調融合。描繪頭髮的高光和包包的陰影。描繪反光，沿著包包的形狀添加高光。

建立「色彩增值」圖層（不透明度 77%）並點選「用下一圖層剪裁」，然後描繪襯衫的陰影 1 和襯衫的陰影 2。在陰影 1 的明暗交界線和陰影變深的地方添加陰影 2。接著用模糊融合色調。描繪襯衫的高光，一邊和褲子的陰影融合一邊上色即完成。

 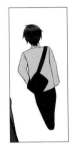 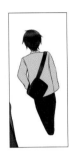 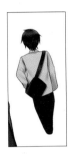 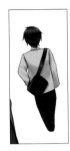 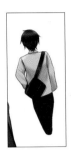 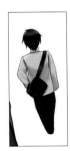

行人的描繪方法／描繪行人 1、2、3

行人都用相同的方法描繪。基本上不要塗得比主要角色還細膩。在線稿階段就分開圖層。描繪每個行人時，都先隱藏前面的角色再上色。右邊穿西裝的男人很靠近主要角色，因此畫得比其他行人精細一些。

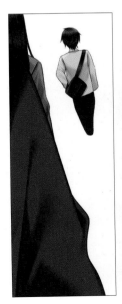 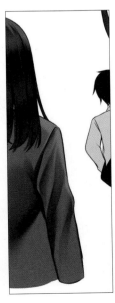 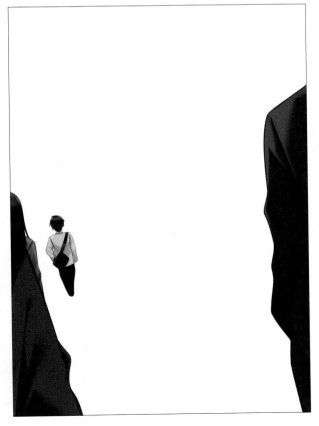

♥ 天空的描繪方法　雲層相融的技巧

❶沿用草稿的天空並且以「纖維暈染」融合色調。
❷建立「普通」圖層，並點選「用下一圖層剪裁」，
然後使用公開筆刷「雲單色Ⅰ～Ⅵ」以及「浮雲」描
繪雲層細節。視需要使用「模糊2」融合色調。（圖
層名稱：天空_底色／天空_細節）
❸建立「覆蓋」圖層並點選「用下一圖層剪裁」，然
後使用「噴槍／柔軟」讓天空更鮮明清晰。
❹同時使用「色彩均衡」進一步調整色調。（圖層名
稱：天空_加工／天空_色彩均衡）

◀天空的圖層

◀色彩均衡

♥ 背景的描繪方法　景深和色調為關鍵

❶沿用草稿中的街道並且調整底色。建立文字圖層，寫上街頭招牌的文字。複製圖層，
以便之後將文字圖層合併在有「剪裁」設定的「濾色」圖層，也方便修飾招牌文字。用
「高斯模糊」模糊複製後的招牌文字圖層，並且將不透明度降至59%，讓招牌文字發光。
❷建立「色彩增值」圖層並點選「用下一圖層剪裁」，然後使用公開筆刷「CAMOMI 水
彩紙」紋理營造出招牌質感。設定「鎖定透明圖元」，用「填充」改變紋理的顏色融入
招牌中。
❸不滿意底色的顏色，所以調整顏色。建立「實光」圖層並點選「用下一圖層剪裁」，
然後使用公開筆刷「CAMOMI 方頭漫畫麥克筆」描繪招牌的亮光。接著使用公開筆刷「雜
訊筆刷2」，在招牌和螢幕描繪雜訊。

> ↘ POINT ≫
>
> 背景的景深和色調很重要。
> 留意素材的配置、光影的設
> 計，經過反覆的調整。
> 如S形般由前往後配置，
> 這樣就可以呈現景深。

背景的描繪方法／街景修飾

❶街道用色調曲線調整色調，天空用色彩均衡調整色調。

❷想讓街道有景深，所以建立「實光」圖層並點選「用下一圖層剪裁」，然後使用「圓筆刷」和「噴槍／柔軟」添加亮光。使用「模糊2」一邊融合一邊用透明色消除多餘的部分。接著建立「覆蓋」圖層並點選「用下一圖層剪裁」，加強亮光。

❸招牌以及螢幕有些地方的色調看起來較暗。建立「覆蓋」圖層以及「濾色」圖層，並點選「用下一圖層剪裁」，然後使用「圓筆刷」調整。接著在底色圖層上方建立「普通」圖層並點選「用下一圖層剪裁」，再使用「圓筆刷」、「只用這支就能塗的筆刷」和「噴槍／柔軟」描繪街道的細節。

▼細節修飾

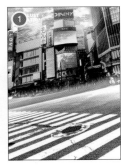
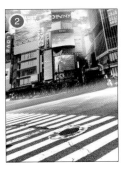

背景的描繪方法／細節描繪

❶建立「實光」圖層並點選「用下一圖層剪裁」，然後使用「噴槍／柔軟」描繪街道的燈光。因為建築的反射光不足，所以添筆描繪。接著再次描繪街道的細節。在底色圖層上方建立「普通」圖層，並點選「用下一圖層剪裁」，然後使用「圓筆刷」、公開筆刷「稍微上色／乾」的油彩筆，修飾描繪斑馬線等不滿意的地方。

❷建立「普通」圖層並點選「用下一圖層剪裁」，然後使用公開筆刷「people」描繪街道人群。設定「鎖定透明圖元」，用「填充」調整成暗色調。接著解除「鎖定透明圖元」，並且用「移動模糊」為人群添加動態感。

❸修飾街道。建立覆蓋圖層（不透明度48%）和濾色圖層（不透明度29%），使用「噴槍／柔軟」讓街道更漂亮又有氛圍。為了調整整個背景，新增背景圖層資料夾，並將街道和天空的圖層資料夾放入彙整。使用「色彩均衡」和「色調曲線」調整色調和明暗。不適用這些效果的地方以蒙版隱藏消除。

▼修飾調整螢幕和亮光，並且修補
斑馬線上的地面裂痕。

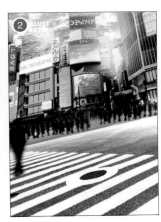

❤ 整體的效果　講求細節，收緊畫面

❶ 新增圖層資料夾彙整行人 1 ～ 4 的圖層資料夾。將行人設定為選擇範圍後，建立圖層蒙版，做成穿透圖層資料夾。使用「噴槍／柔軟」修飾行人。建立覆蓋圖層（不透明度 55%），將光線照射的地方修飾得更清晰。
❷ 為了營造穿透感，建立濾色圖層（不透明度 63%）和實光圖層添加藍光。
❸ 行人的色調並未融合於背景中。使用「色彩均衡」調整成藍色系的色調。合併行人 1 ～ 4，用「高斯模糊」模糊後面和前面的行人。用「拍照手震的模糊效果」表現遠近感和移動中的人。不滿意右側行人的位置，所以調整位置。

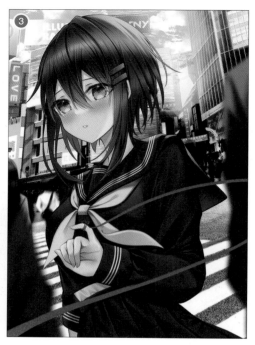

🔧 整體的效果／女孩的修飾

❶ 新增圖層資料夾彙整女孩的圖層資料夾。設定為選擇範圍後，建立圖層蒙版，做成穿透圖層資料夾。使用「噴槍／柔軟」修飾女孩。建立色彩增值圖層，在女孩的下腹部添加藍色收緊畫面。
❷ 建立實光圖層，在受光線照射的地方添加柔和光線。若置之不理會顯得太暗。再建立覆蓋圖層（不透明度 53%），使色調鮮明。
❸ 肌膚也同樣要加以修飾。建立實光圖層，在肌膚添加柔和光線。接著再建立覆蓋圖層（不透明度 53%），使色調鮮明。在線稿顯現的地方，將線稿圖層設定成「鎖定透明圖元」，配合修飾作業，使用「噴槍／柔軟」，就可以改變色調並加以融合。

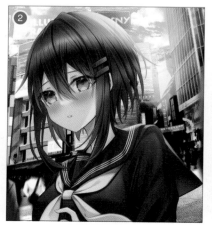
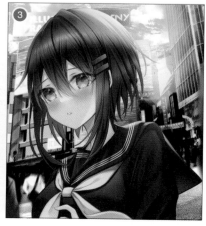

整體的效果／添筆和色差

❶將女孩的圖層合併後，就很方便修飾。建立普通圖層，描繪女孩的頭髮。添加頭髮層次可以讓頭髮顯得滑順有分量。

❷為了讓女孩和背景融合，使用「模糊1」模糊飄動的裙子和衣領。色調也調整成偏藍色調。

❸合併所有的插畫，並且用「色差」修飾。將合併的插畫複製成5張，再新增3張色彩增值圖層，分別以紅（R：225／G：0／B：0）、綠（R：0／G：225／B：0）、藍（R：0／G：0／B：225）的單一顏色填充上色。將紅、綠、藍3張圖層分別剪裁合併在複製的插畫。將上面2張圖層改為濾色圖層，使用「移動圖層」錯開每張圖層。因為想調整適用色差的部分，所以將紅、綠、藍3張圖層合併在複製的第4張插畫。並且將「經過色差修飾的插畫」放在第5張插畫上。只有不適用色差的地方用透明色的「噴槍／柔軟」消除。

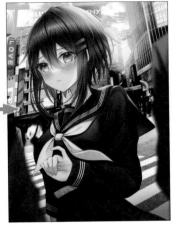

整體的效果／最後修飾

❶用「圓筆刷」描繪繫在女孩小指的命運紅線。因為希望讓紅線有動態感，所以使用「移動模糊」增添動態表現。描繪好的紅線複製到下方，變更為濾色圖層，並且使用「高斯模糊」模糊。接著設定為「鎖定透明圖元」，並且用「填充」塗上明亮色。這樣紅線看起來就會閃閃發亮。

❷建立相加（發光）圖層，使用「CAMOMI方頭漫畫麥克筆」和「模糊2」在招牌、螢幕和髮夾添加光跡。添加光跡可以讓插畫整體較活潑生動。

❸最後用「色彩均衡」調整整體的色調。只在不適用的地方，以圖層蒙版的方法，用透明色消除即完成。

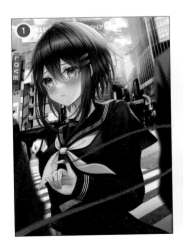

POINT ≫

修飾後先暫時關閉畫布。經過一段時間後再次觀看插畫，就很容易發現不自然的地方。
將關閉的插畫經過修飾調整後，就可以讓作品更加完整。

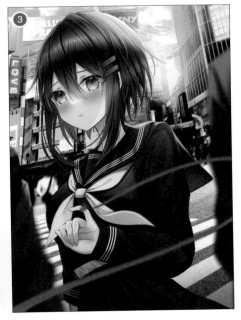

Miyuli 的插畫功力進步
用來描繪人物角色插畫的
人物素描

作者：Miyuli
ISBN：978-957-9559-90-4

男女臉部描繪攻略
按照角度・年齡・表情
的人物角色素描

作者：YANAMi
ISBN：978-986-9692-08-3

手部肢體動作插畫姿勢集
清楚瞭解手部與上半身的動作

作者：HOBBY JAPAN
ISBN：978-957-9559-23-2

漫畫基礎素描
親密動作表現技法

作者：林晃
ISBN：978-957-9559-96-6

黑白插畫世界

作者：jaco
ISBN：978-626-7062-02-9

擴展表現力
黑白插畫作畫技巧

作者：jaco
ISBN：978-957-9559-14-0

與小道具一起搭配
使用的插畫姿勢集

作者：HOBBY JAPAN
ISBN：978-957-9559-97-3

用動態線來描繪！
栩栩如生的人物角色插畫

作者：中塚 真
ISBN：978-957-9559-86-7

自然動作插畫姿勢集
馬上就能畫出姿勢自然的角色

作者：HOBBY JAPAN
ISBN：978-986-0676-55-6

完全掌握脖子、肩膀
和手臂的畫法

作者：系井邦夫
ISBN：978-986-0676-51-8

衣服畫法の訣竅
從衣服結構到各種角度
的畫法

作者：Rabimaru
ISBN：978-957-9559-58-4

手部動作の作畫技巧

作者：きびうら，YUNOKI，
　　　玄米，HANA，アサゥ
ISBN：978-626-7062-06-7

女子體態描繪攻略
掌握動漫角色骨頭與肉感
描繪出性感的女孩

作者：林晃
ISBN：978-957-9559-27-0

女子體態描繪攻略
女人味的展現技巧

作者：林晃
ISBN：978-957-9559-39-3

由人氣插畫師巧妙構圖的
女高中生萌姿勢集

作者：クロ、姐川、魔太郎、睦月堂
ISBN：978-986-6399-89-3

美男繪圖法

作者：玄多彬
ISBN：978-957-9559-36-2

襯托角色構圖插畫姿勢集
1人構圖到多人構圖畫面決勝關鍵

作者：HOBBY JAPAN
ISBN：978-957-9559-45-4

頭身比例較小的角色
插畫姿勢集
女子篇

作者：HOBBY JAPAN
ISBN：978-957-9559-56-0

大膽姿勢描繪攻略
基本動作・各種動作與角
度・具有魄力的姿勢

作者：えびも
ISBN：978-986-6399-77-0

角色設計與表現方法
の訣竅
從零創造

作者：紅木春
ISBN：978-626-7062-41-8

向職業漫畫家學習
超・漫畫素描技法~來自於
男子角色設計的製作現場

作者：林晃、九分くりん、森田和明
ISBN：978-986-6399-85-5

女性角色繪畫技巧
角色設計・動作呈現・
增添陰影

作者：森田和明、林晃、九分くりん
ISBN：978-986-6399-93-0

如何描繪不同頭身比例的
迷你角色
溫馨可愛 2.5/2/3 頭身篇

作者：宮月もそこ、角丸圓
ISBN：978-986-6399-87-9

帶有角色姿勢的背景集
基本的室內、街景、自然篇

作者：背景倉庫
ISBN：978-986-6399-91-6

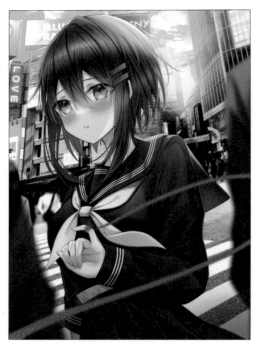

封面插畫製作

黑 Namako

Twitter　@NamakoMoon
pixiv　https://www.pixiv.net/users/11493783

眞愛視角構圖の描繪技法

作　　者　玄光社
翻　　譯　黃姿頤
發　　行　陳偉祥
出　　版　北星圖書事業股份有限公司
地　　址　234 新北市永和區中正路 462 號 B1
電　　話　886-2-29229000
傳　　真　886-2-29229041
網　　址　www.nsbooks.com.tw
E-MAIL　nsbook@nsbooks.com.tw
劃撥帳戶　北星文化事業有限公司
劃撥帳號　50042987
製版印刷　皇甫彩藝印刷股份有限公司
出 版 日　2023 年 10 月
I S B N　978-626-7062-69-2
定　　價　450 元

如有缺頁或裝訂錯誤，請寄回更換。

國家圖書館出版品預行編目（CIP）資料

真愛視角構圖の描繪技法/玄光社作；黃姿頤翻譯.
-- 新北市 : 北星圖書事業股份有限公司, 2023.10
144面 ; 18.2×25.7公分

ISBN 978-626-7062-69-2(平裝)

　1.CST: 插畫　2.CST: 繪畫技法

947.45　　　　　　　　　　　112006043

官方網站　　　臉書粉絲專頁　　　LINE 官方帳號